草書古文眞寶

柏山 吳 東燮

Baeksan Oh Dong-soub

(株) 圖書出版 書彩文人畵

自 序

자 서 | 백산 오동섭

　　書藝는 고대로부터 군자의 예술로 추구되어 왔다. 서예의 엄격한 기예규범을 누구나 배울 수 있지만 높은 품격으로 정통하기는 어렵다. 書家가 무심히 종이위에 휘호하지만 그의 墨跡에는 자신의 성품, 재능 식견, 정서 등이 자기도 모르게 표출되기 때문에 자기가 쓴 글씨가 인격화되지 않을 수 없게 되는 것이다. 書家는 공력을 쌓아가는 과정에서 각고의 고통과 함께 다른 사람이 맛볼 수 없는 큰 즐거움도 가지게 된다. 붓 운동을 통하여 온몸의 기력이 동원되어 맥박이 뛰고 호흡이 깊어지면서 몸이 한가해지는 생리적 쾌감과 조금씩 터득하며 발전하는 창조력에서 얻어지는 심리적 쾌감은 삶의 즐거움을 가지게 할 것이다. 그러나 이 보다 더 큰 즐거움은 선현들의 詩文을 서사하면서 그 시문의 의미를 음미하고 고인들의 정신세계를 교감하면서 얻어지는 정신적 쾌감이야말로 書家에게 인간세상의 진정한 재미를 느끼게 하는 書藝味의 극치를 이루게 한다.

　　書의 자유를 얻어 최고의 書味를 달성하기 위해서는 書家라면 누구나 궁극에는 草書에 도달하게 된다. 서예의 모든 요소들이 草書에서 종합되기 때문에 草書는 반드시 篆隸楷行를 거쳐야 하며 질러가거나 뛰어넘어서는 결코 좋은 草書를 이룰 수 없게 된다. 草書는 장법 결구 점획 운필에서 시간성과 공간성을 자유롭게 구사하기 때문에 서가의 창의력을 가장 잘 발휘할 수 있는 서체이다. 그러므로 잘못하면 아류에 빠진 창의력이 발생하기 때문에 어떤 서체보다 더 많은 공력을 필요로 한다.

　　그래서 본「초서고문진보」는 초서법첩을 어느 정도 섭렵한 다음 숙련과 창작의 단계에 들어선 서가를 위하여 저술하였다. 고문진보 전후편 중에서 선정한 명문을 병풍작으로 구성하여 초서교범으로 사용하도록 하였다. 저자의 묵연 40여년의 경험에 비추어보면 한 편의 고문진보를 서사하면 문장공부와 서예수련, 작품구성을 한꺼번에 터득할 수 있으니 병풍서사는 초서수련의 가장 좋은 방법이라고 생각한다. 체력이 허락한다면 生의 마지막 날 까지 書의 기예는 향상되기 때문에 서예는 평생의 공부이며 좋은 書材는 일상의 반려가 되어 공력의 아름다움을 더해 줄 수 있는 것이다.

　　좋은 書作을 보면 작가가 천년 전의 고인이든 천리 밖의 낯선 사람이라도 거리가 없어지고 知音이 되고 만다. 서예야 말로 자기가 쌓은 공력만큼 보인다. 자만하지 않고 늘 자신의 과제를 가지고 부단히 연마하면 언젠가는 쓰는 것 마다 法이 되는 날을 맞을 수 있을 것이다.

　　항상 拙筆을 격려하고 지도하여주신 三餘齋 金台均선생님께 감사드리며 늘 敎學相長의 기회를 주신 慶北大學校 晩悟硏書會 회원 여러분께 고마운 마음 전해드립니다. 끝으로 성의를 다하여 본 書를 출간해 주신 한국 서예도서의 자존심 월간서예문인화 李洪淵 사장님께 깊은 감사를 드리며 좋은 기획에 애써주신 송희진 주임과 직원 여러분께도 감사인사 드립니다.

<div align="center">2014년 6월 6일　踽洋齋에서</div>

草書古文眞寶

초서고문진보 | 목 차

將進酒

장진주 | 李白 이백

「將進酒」는 일종의 권주가로서 樂府詩題를 차용하여 지은 것이다.
李白이 정치적 좌절을 안고 장안을 떠나서 전국 각지를 유랑한지 7년
즈음 되었을 때 그의 나이 52세에 지은 작품이다. 이백이 젊은 시절에
품었던 청운의 포부와 그 꿈을 펼 칠 수 없는 현실 사이에서 갈등한
것이 이 작품을 통하여 그런 그의 심정이 표현되었다고 볼 수 있다.
바로 인생의 무상함을 음주를 통해 달래고자 한 것이다. 황하의 물이
바다에 흘러들어 다시 돌아오지 않는 것과 같이 청춘은 되돌릴 수 없
고 아침 저녁 사이에 금방 지나감을 탄식하며 만년의 불우함을 酒興
으로 해소하려는 심리가 담겨 있음을 읽을 수 있다.

李白은 두보와 함께 중국 최고의 시인으로 추앙되어 詩仙으로 불린
다. 자는 太白, 호는 靑蓮居士이다. 젊은 시절 독서와 검술에 정진하
였고 때로는 遊俠의 무리들과 어울리기도 하였으며 젊어서 道敎에 심
취하여 전국을 방랑하였다. 맹호연, 원단구, 두보 등 많은 시인들과
교류하고 중국 각지에 그의 자취를 남겼다. 후에 出仕하였으나 안사
의 난으로 유배되는 등 불우한 만년을 보냈다. 천백여편의 작품이 현
존하며 〈이태백시집〉30권이 있다.

1

君不見 黃河之水天上來 奔
군불견　황하지수천상래　분

流到海不復廻 又不見 高堂
류도해불부회　우불견　고당

2

明鏡悲白髮 朝如靑絲暮如
명경비백발　조여청사모여

雪 人生得意須盡歡 莫把金
설　인생득의　수진환　막파금

그대 보지 못하였는가. 황하의 물이 하늘에서 내려와 바다로 흘러들어 다시 돌아오지 못하는 것을. 그대 보지 못하였는가.

高堂에서 거울 속 백발을 바라보며 아침에 검던 머리 저녁에 눈처럼 희어지는 것을 슬퍼하네.

인생에서 뜻을 얻거든 모름지기 맘껏 즐겨야지.

8

3

樽空對月 天生我材必有用 千
준공대월　천생아재필유용　천

金散盡還復來 烹羔宰牛且
금산진환부래　팽고재우차

빈 금잔 들고 무심히 달을 대하지 말게. 하늘은 반드시 쓸데가 있어서 나를 낳았고
천금은 다 써버리면 다시 돌아온다네. 양고기 삶고 소고기 저며서 즐겁게 놀아보세.

4

爲樂 會須一飮三百杯 岑夫子
위락　회수일음삼백배　잠부자

丹丘生 將進酒君莫停 與君
단구생　장진주군막정　여군

한 번 술을 마시면 삼백 잔은 마셔야지. 岑夫子여 丹丘生이여 그대에게 술을 권하노니
거절하지 말고 마시게나.

그대위해 노래한 曲 부르리니 내 노래에 귀 기울여 들어주게. 보배니 부귀가 무어 그리 귀한가. 다만 술에 취해 영원히 깨지 않길 바랄뿐이네.

예부터 현자 달인 모두 쓸쓸하건만 오직 술 마시는 사람만이 그 이름 남겼다네.
陳王이 옛날 平樂觀에서 연희를 벌일 때

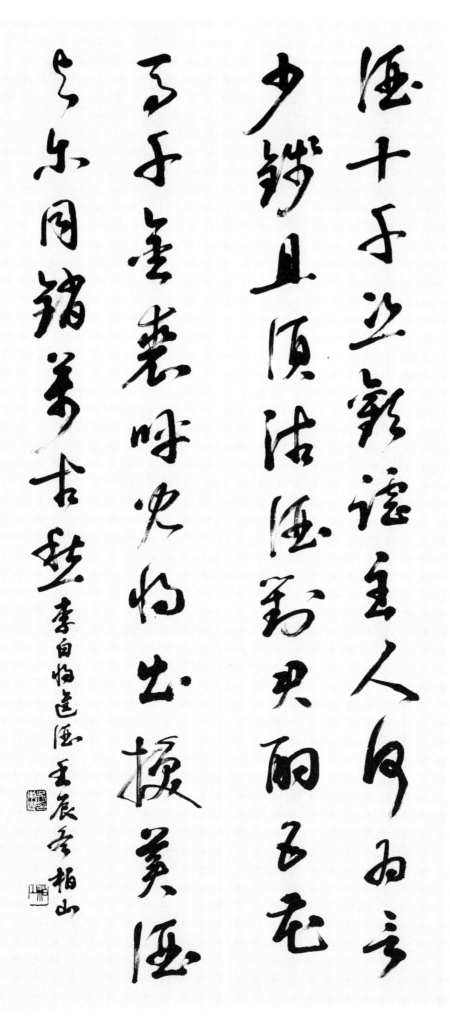

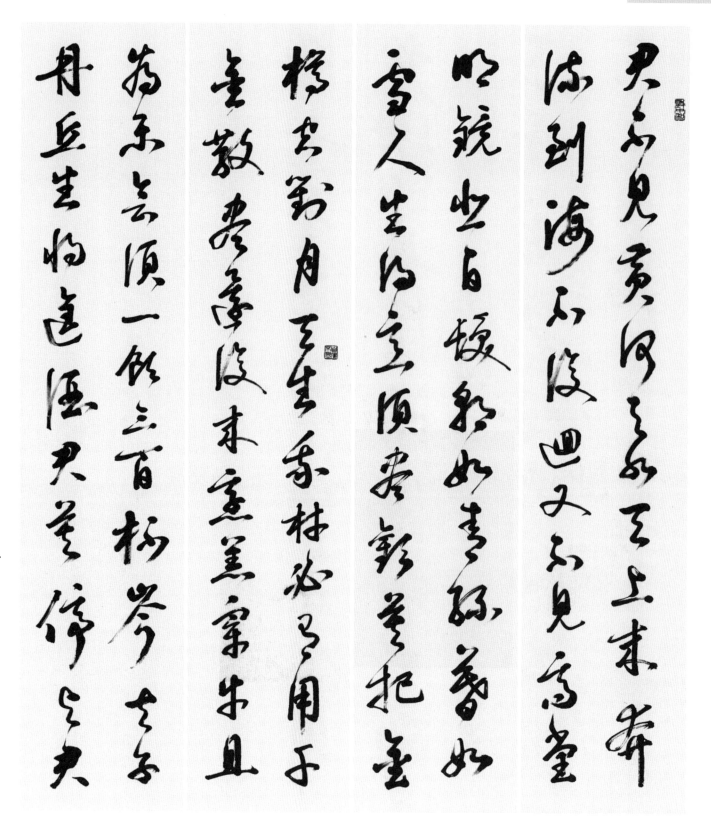

35×135cm×8

君不見 黃河之水天上來 奔流到海不復廻 又不見 高堂
明鏡悲白髮 朝如靑絲暮如雪 人生得意須盡歡 莫把金
樽空對月 天生我材必有用 千金散盡還復來 烹羔宰牛且
爲樂 會須一飮三百杯 岑夫子 丹丘生 將進酒君莫停 與君

군불견 황하지수천상래 분류도해불부회 우불견 고당
명경비백발 조여청사모여설 인생득의수진환 막파금
준공대월 천생아재필유용 천금산진환부래 팽고재우차
위락 회수일음삼백배 잠부자 단구생 장진주군막정 여군

歌一曲 請君爲我聽 鐘鼎玉帛不足貴 但願長醉不願醒
古來賢達皆寂寞 惟有飲者留其名 陳王昔日安平樂 斗
酒十千恣歡謔 主人何爲言少錢 且須沽酒對君酌 五花
馬 千金裘 呼兒將出換美酒 與爾同銷萬古愁

李白 將進酒 壬辰冬 柏山 吳東燮

가일곡 청군위아청 종정옥백부족귀 단원장취불원성
고래현달개적막 유유음자유기명 진왕석일안평락 두
주십천자환학 주인하위언소전 차수고주대군작 오화
마 천금구 호아장출환미주 여이동소만고수

이백 장진주 임진동 백산 오동섭

13

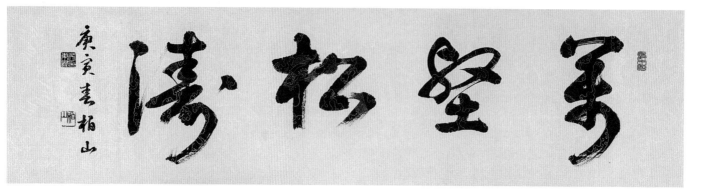

萬壑松濤 · 35×135cm

온 골짜기가 솔향기로 가득하구나.
〈茶山先生句〉

樂志論

낙지론 │ 仲長統 중장통

이 글에 나타난 仲長統의 사상은 자신의 뜻을 즐기며 조정에 仕官함을 바라지 않는 다분히 개성과 자유를 존중하는 사상이다. 그러므로 그의 사상은 유가의 '修身齊家 治國平天下'라는 가르침에 부합하지 않는 것이다. 그는 州郡에서 그에게 관직을 주려할 때 마다 병을 핑계하여 나아가지 않았던 것이다. 무릇 제왕과 노는 자는 출세하여 이름을 떨치려 할 뿐인데 이름이란 언제까지나 존재하는 것이 아니며 인생은 쉽게 멸하는 것이라 생각하였다. 그렇기 때문에 優游偃仰(유유자적 부침함)에 따라 자신의 뜻을 즐기는 것이 좋으리라고 생각하였다. 후한 시대에 이러한 游士를 고결하게 생각하는 경향은 사상적으로 老莊사상의 영향임을 「樂志論」은 보여주고 있다. 이 글은 간결하고 수식이 적은 단문이며 의미는 심장하다. 제목이 「樂志論」이라 하면서도 문중에 논난의 어구는 별로 찾아 볼 수 없으며 감상문에 가까운 형체를 보인다.

작자 仲長統(179-220)은 자는 公理이며 후한의 山陽 출신이다. 젊은 때부터 책을 좋아하여 책을 많이 읽었기 때문에 文辭가 풍부하였다. 尙書郞을 지내고 曹操의 軍事에 참여하였으며 항상 고금과 시속의 일들을 發憤歎息하였다. 이러한 그의 사상이 「樂志論」을 짖게 하였던 것이다.

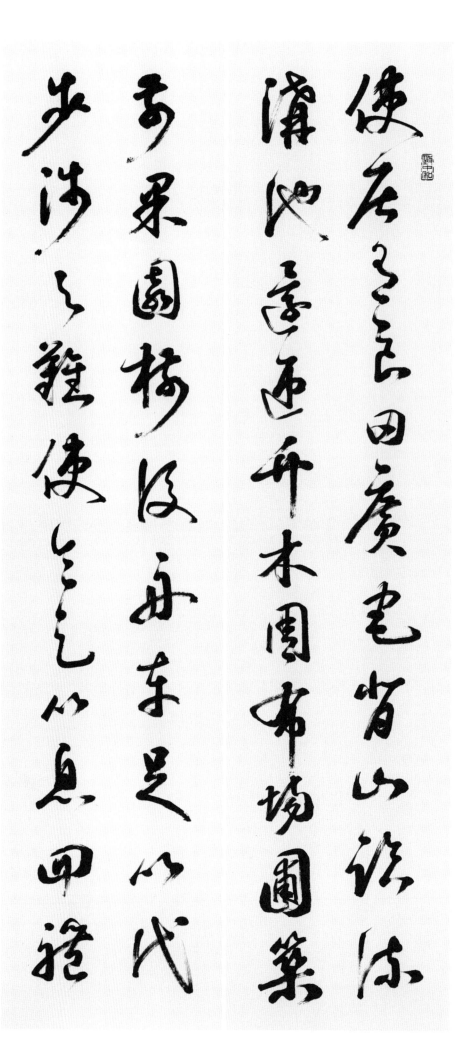

| 1 |

使居有良田廣宅　背山臨流
사거유　양전광택　배산임류

溝池環匝　竹木周布　場圃築
구지환잡　죽목주포　장포축

거처하는 곳에 좋은 밭이 딸린 집이 있고 산을 등지고 시내가 곁에 흐르며 도랑과 못이 집 주위에 빙 둘러 있다. 대숲과 나무들이 벌려 있으며 앞에는 타작마당과 채마밭이 있고

| 2 |

前　果園樹後　舟車足以代
전　과원수후　주거족이대

步涉之難　使令足以　息四體
보섭지난　사령족이　식사체

집 뒤에는 과수원이 있다. 배와 수레가 걷고 물을 건너는 어려움을 대신하고 심부름하는 이가 육체의 노역에서 쉽게 해준다.

16

3

之役 養親有兼珍之膳 妻孥
지역 양친유겸진지선 처노

無苦身之勞 良朋萃止 則陳
무고신지로 양붕췌지 즉진

부모를 봉양할 갖가지 진미가 있고 아내와 자식들은 힘든 일 없이 편안하다.

좋은 벗들이 모여 머무르면

4

酒肴以娛之 嘉時吉日 則烹
주효이오지 가시길일 즉팽

羔豚以奉之 蹦躇畦苑 遊
고돈이봉지 주저휴원 유

술과 안주를 벌여 놓고 즐기며 기쁠 때나 좋은 날에는 새끼 양과 돼지를 삶아 제사를 받든다.

밭이랑과 동산을 홀로 거닐기도 하고

17

戲乎林 濯淸水 追涼風 釣游

鯉弋高鴻 風於舞雩之下詠

神高堂之上 安神閨房 思老

氏之玄虛 呼吸精和 求至人

5

戲平林 濯淸水 追涼風 釣游
희평림 탁청수 추량풍 조유

鯉弋高鴻 風於舞雩之下詠
리익고홍 풍어무우지하영

6

歸高堂之上 安神閨房 思老
귀고당지상 안신규방 사노

氏之玄虛 呼吸精和 求至人
씨지현허 호흡정화 구지인

숲속에서 즐기고 맑은 물에 씻기도 하며 서늘한 바람을 쐰다. 물에 노는 잉어를 낚시질 하고 높이 나는 기러기에 주살질을 한다. 기우제 제단 아래에서 바람을 쐬고

시를 읊으며 고당으로 돌아온다. 규방에 앉아 정신을 편안하게 하며 玄虛한 노자의 道를 생각하며 천지의 정화를 호흡한다.

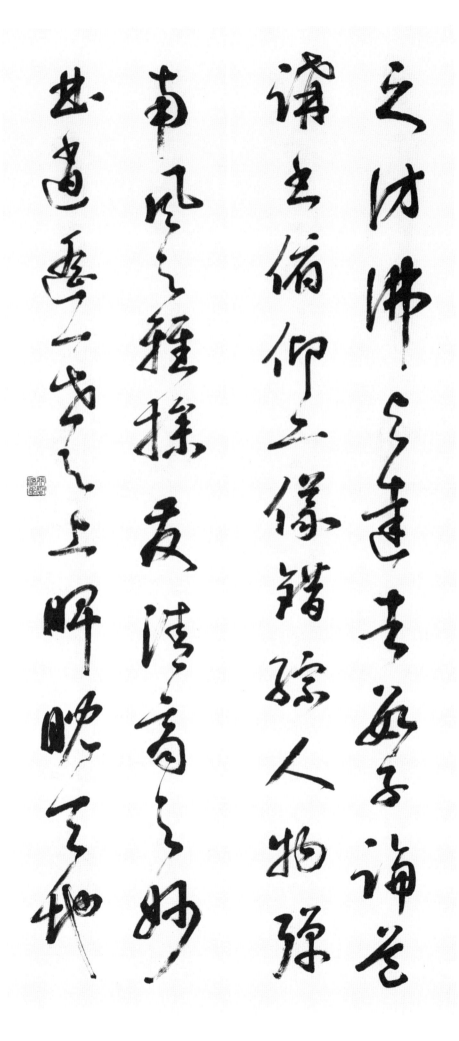

之彷彿　與達者數子　論道
지 방불　여 달 자 수 자　논 도

講書　俯仰二儀　錯綜人物　彈
강서　부앙이의　착종인물　탄

南風之雅操　發清商之妙
남 풍지 아조　발 청 상지 묘

曲　逍遙一世之上　睥睨天地
곡　소 요 일 세 지 상　비 예 천 지

至人(덕 있는 사람)과 닮고자 힘쓰며 도통한 사람들과 道를 논하고 경서를 강론하며 하늘과
땅을 올려보고 굽어보며 고금의 인물들을 생각한다.

남풍의 고아한 곡조를 타기도 하고 청상의 미묘한 곡조를 연주하며 어지러운 세상을 초월
하여 유유히 노닐며 하늘과 땅 사이의 일을 하찮게 본다.

19

之間 不受當時之責 永保性
지간 불수당시지책 영보성

命之期 如是 則可以凌霄漢
명지기 여시 즉가이릉소한

당시의 직책을 받지 않고 기약된 운명을 길이 보전한다. 이와 같이 하면 속세를 벗어나서

出宇宙之外矣 豈羨夫入 帝
출 우주지외의 기선부입 제

王之門哉
왕지문재

우주의 밖으로 나아갈 수 있으니 어찌 조정에서 벼슬하는 것 따위를 부럽게 생각하랴.

仲長統 樂志論 癸巳春分前三日 柏山 吳東燮

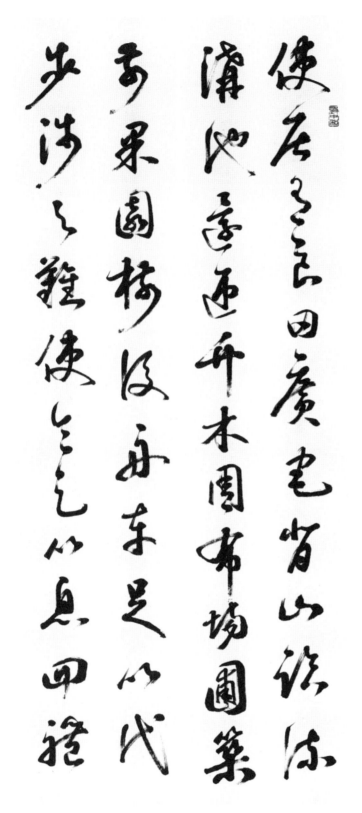

35×135cm×10

使居有良田廣宅 背山臨流 溝池環匝 竹木周布 場圃築
前 果園樹後 舟車足以代步涉之難 使令足以息四體

사거유양전광택 배산임류 구지환잡 죽목주포 장포축
전 과원수후 주거족이대보섭지난 사령족이식사체

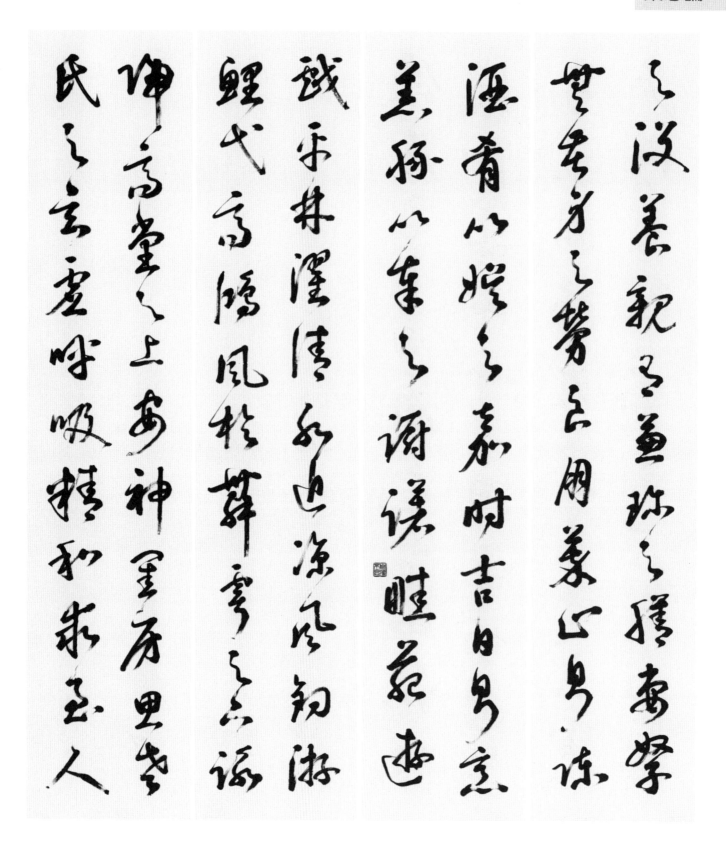

之役 養親有兼珍之膳 妻孥無苦身之勞 良朋萃止 則陳
酒肴以娛之 嘉時吉日 則烹羔豚以奉之 躕躇畦苑 遊
戲平林 濯淸水 追凉風 釣游鯉 弋高鴻 風於舞雩之下 詠
歸高堂之上 安神閨房 思老氏之玄虛 呼吸精和 求至人

지역 양친유겸진지선 처노무고신지로 양붕췌지 즉진
주효이오지 가시길일 즉팽고돈이봉지 주저휴원 유
희평림 탁청수 추량풍 조유리 익고홍 풍어무우지하 영
귀고당지상 안신규방 사노씨지현허 호흡정화 구지인

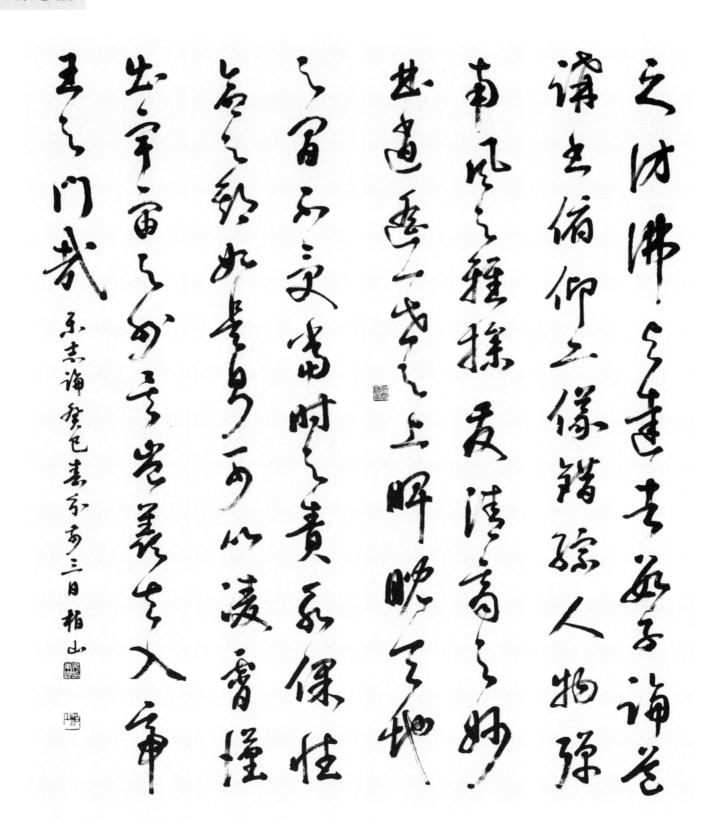

之彷彿 與達者數子 論道講書 俯仰二儀 錯綜人物 彈
南風之雅操 發清商之妙曲 逍遙一世之上 睥睨天地
之間 不受當時之責 永保性命之期 如是則可以凌霄漢
出宇宙之外矣 豈羨夫入 帝王之門哉

仲長統 樂志論 癸巳春分前三日 柏山 吳東燮

지방불 여달자수자 논도강서 부앙이의 착종인물 탄
남풍지아조 발청상지묘곡 소요일세지상 비예천지
지간 불수당시지책 영보성명지기 여시즉가이릉소한
출우주지외의 기선부입 제왕지문재

중장통 락지론 계사춘분전삼일 백산 오동섭

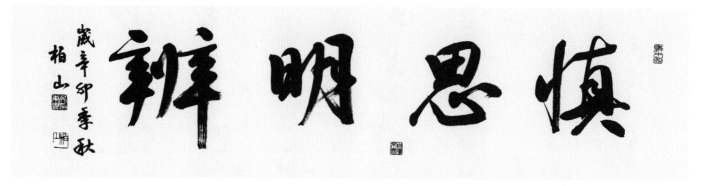

愼思明辨 · 35×135cm

신중하게 생각하고 명확하게 판단한다.
〈中庸句〉

師 說

사 설 |韓愈 한유

　「師說」은 스승을 무시하는 세태를 개탄하고 스승의 필요성을 역설한 한유의 글이다. 스승을 쫓아 道를 배워야하는 까닭을 해설하면서 스승의 필요와 가치, 자격을 극명히 말하고 있다. 한퇴지의 시대에는 남을 스승으로 삼고 그의 제자가 되어 배우는 것을 부끄럽게 생각하는 사람이 많아서 「師說」을 지어 師道의 소중함을 주장한 글이다. 이 글에서 한퇴지는 스승의 본질과 필요성, 道와 스승과의 관계를 설명하고 있으며 문장이나 읽은 소인의 학문에는 스승을 두면서 영혼을 성장시키는 대인의 학문에는 스승을 둘 줄 모르는 세상 사람들의 어리석음을 지적한다. 儒家의 정신 즉 공자의 사상을 찬양함으로써 고문에서 유가의 도덕을 논술한 명쾌한 논설문이다.

　작자 韓愈(768-824)는 송대 이후 성리학의 선구자였던 당나라 문학가, 사상가이다. 자는 退之이며 懷州 修武縣(河南省)에서 출생하였으며 감찰어사, 국자감, 형부시랑을 지냈다. 친구 柳宗元과 함께 산문의 문체개혁을 하였으며 詩에 지적인 흥미를 精練된 표현으로 묘사하는 시도를 하여 題材의 확장을 도모하였다. 유가사상을 존중하고 도교 불교를 배격하였으며 송대 이후 성리학의 선구자가 되었다. 문집에는 〈昌黎先生集〉 40권, 〈外集〉 10권, 〈遺文〉 등이 있다.

1

高之學者 必有師 師者 所以傳道 授
고지학자　　필유사　사자　소이전도　수

業 解惑也 人非生而知之者 孰能
업　해혹야　인비생이지지자　숙능

옛날의 배우는 자들은 반드시 스승이 있었으니 스승이란 道를 전하고 학업을 가르쳐 주며 의혹을 풀어 주는 것이다. 사람은 나면서부터 아는 것이 아닌데 누가 의혹이 없을 수 있겠는가?

2

無惑 惑而不從師 其爲惑也 終不解
무혹　혹이불종사　기위혹야　종불해

矣 生乎吾前 其聞道也 固先乎吾 吾
의　생호오전　기문도야　고선호오　오

의혹이 있으면서도 스승을 따르지 않는다면 그의 의혹은 끝내 풀리지 않을 것이다. 나보다 앞서 태어나고 그가 道를 들음도 당연히 나보다 앞섰다면 나는

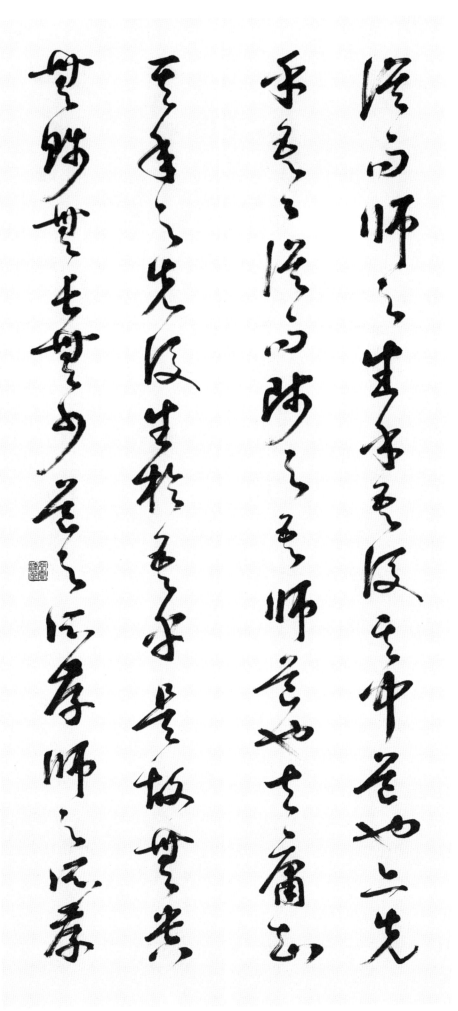

3

從而師之　生乎吾後　其聞道也　亦先
종이사지　생호오후　기문도야　역선

乎吾　吾從而師之　吾師道也　夫庸知
호오　오종이사지　오사도야　부용지

4

其年之先後生於吾乎　是故　無貴
기년지선후생어오호　시고　무귀

無賤　無長無少　道之所存　師之所存
무천　무장무소　도지소존　사지소존

그를 따라 스승으로 삼는다. 나보다 뒤에 태어났더라도 그가 道를 들음이 나보다 역
시 앞섰다면 나는 그를 따라 스승으로 삼는다. 나는 道를 스승으로 삼으니 어찌

나이가 나보다 먼저 나고 늦게 남을 따지겠는가? 이런 까닭에 귀하거나 천하거나 나
이가 많거나 적거나 할 것 없이 道가 있는 곳이 스승이 있는 곳이다.

27

야 차호 사 도지불전야구의 욕인지
무혹야 난의 고지성인 기출인야원

5

也 嗟乎 師道之不傳也久矣 欲人之

無惑也 難矣 古之聖人 其出人也遠

아 스승의 道가 전해지지 않은지 오래되었구나. 사람들로 하여금 의문을 없게 하려
해도 어려운 일이구나. 옛날의 성인은 보통 사람들 보다 훨씬 뛰어났지만

6

矣 猶且從師而問焉 今之眾人 其下

也聖人亦遠矣 而恥學於師 是故

의 유차종사이문언 금지중인 기하
야 성인역원의 이치학어사 시고

오히려 스승을 따라 물었는데 오늘날의 많은 이들은 성인보다 훨씬 뒤떨어지지만
스승에게 배우기를 부끄러워한다. 그러므로

聖益聖　愚益愚　聖人之所以爲聖　愚
성익성　우익우　성인지소이위성　우

人之所以爲愚　其皆出於此乎　愛其
인지소이위우　기개출어차호　애기

子　擇師而敎之　於其身也　則恥師
자　택사이교지　어기신야　즉치사

焉　惑矣　彼童子之師　授之書而習其
언　혹의　피동자지사　수지서이습기

성인은 더욱 지혜로워지고 어리석은 이는 더욱 어리석어지는
까닭과 어리석은 이가 어리석어지는 까닭은 모두가 이런데서 나온 것이리라.

자식을 사랑하여 스승을 택하여 가르쳐 주면서도 그 자신은 스승삼기를 부끄러워하니
잘못된 일이다. 저 어린 아이의 스승은 책을 가르치고

9

句讀者也 非吾所謂傳其道 解其
구두자야 비오소위전기도 해기

惑者也 句讀之不知 惑之不解 或
혹자야 구두지부지 혹지불해 혹

10

師焉 或不焉 小學而大遺 吾未
사언 혹불언 소학이대유 오미

見其明也
견기명야 (이하생략)

읽는 법을 가르치는 자이지 내가 말하는 道를 전하고 의혹을 풀어주는 자는 아니다.

책 읽는 법을 모르거나 의혹이 풀리지 않음에 혹은

스승을 삼기도 하고 혹은 그렇게 하지 않기도 하여 작은 것을 배우고 큰 것을 버리고

있으니 나는 그들이 현명하다고 볼수 없었다.

韓愈 師說 癸巳孟春 柏山 吳東燮

30

師　說

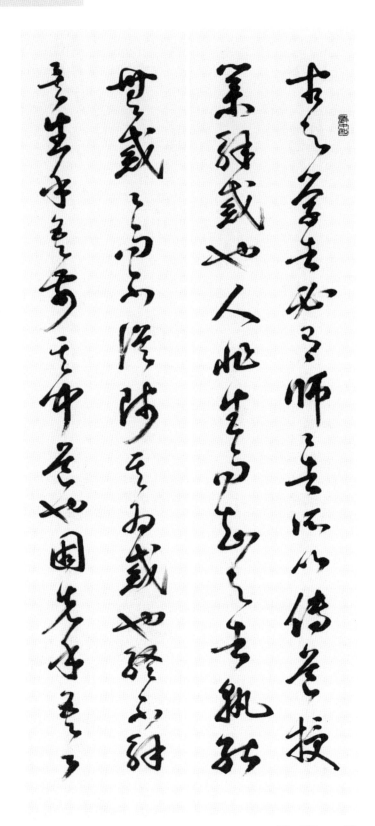

$35 \times 135cm \times 10$

高之學者 必有師 師者 所以傳道 授業 解惑也 人非生而知之者 孰能
無惑 惑而不從師 其爲惑也 終不解矣 生乎吾前 其聞道也 固先乎吾 吾

고지학자 필유사 사자 소이전도 수업 해혹야 인비생이지지자 숙능
무혹 혹이불종사 기위혹야 종불해의 생호오전 기문도야 고선호오 오

從而師之 生乎吾後 其聞道也 亦先乎吾 吾從而師之 吾師道也 夫庸知
其年之先後生於吾乎 是故 無貴無賤 無長無少 道之所存 師之所存
也 嗟乎 師道之不傳也久矣 欲人之 無惑也 難矣 古之聖人 其出人也遠
矣 猶且從師而問焉 今之衆人 其下也聖人亦遠矣 而恥學於師 是故

종이사지 생호오후 기문도야 역선호오 오종이사지 오사도야 부용지
기년지선후생어오호 시고 무귀무천 무장무소 도지소존 사지소존
야 차호 사도지불전야구의 욕인지 무혹야 난의 고지성인 기출인야원
의 유차종사이문언 금지중인 기하야성인역원의 이치학어사 시고

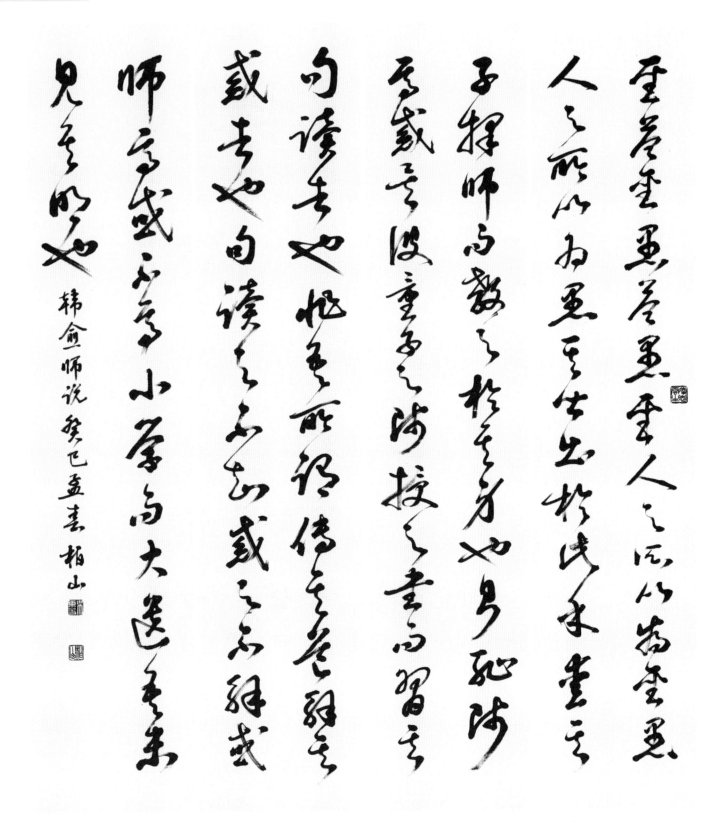

聖益聖 愚益愚 聖人之所以爲聖 愚人之所以爲愚 其皆出於此乎 愛其
子 擇師而敎之 於其身也 則恥師 焉 惑矣 彼童子之師 授之書而習其
句讀者也 非吾所謂傳其道 解其 惑者也 句讀之不知 惑之不解 或
師焉 或不焉 小學而大遺 吾未 見其明也(以下 略)

韓愈 師說 癸巳孟春 柏山 吳東燮

성익성 우익우 성인지소이위성 우인지소이위우 기개출어차호 애기
자 택사이교지 어기신야 즉치사 언 혹의 피동자지사 수지서이습기
구두자야 비오소위전기도 해기 혹자야 구두지부지 혹지불해 혹
사언 혹불언 소학이대유 오미 견기명야(이하생략)

한유 사설 계사맹춘 백산 오동섭

春興 · 35×135cm

春雨細不滴 夜中微有聲
雪盡南溪漲 草芽多少生

봄비 가늘어 방울지지 않고
밤들어 소리없이 내리네
눈 녹아 시냇물 불어나니
새싹들이 제법 돋아났겠지
〈圃隱 鄭夢周〉

漁父辭

어부사 |屈原 굴 원

이 글은 屈原이 湘江의 물가에서 어부를 가장한 은자와 대화한 것을 楚나라 사람들이 굴원의 그 결백한 지조를 愛慕하여 전한 글이라고 하며 또 일설에는 굴원이 자문자답한 형식으로 자신의 節操를 辭로 지은 것이라고도 한다. 비록 짧은 글이지만 굴원의 청렴결백한 성품이 매우 명료하게 나타나 있다. 어부사가 후세 사람들의 애모와 동정을 받을 수 있는 것은 문체가 간결하고 아름다운 이유도 있지만 무엇보다 작가 자신의 충정이 읽는 이의 마음을 사로잡기 때문이다. 어부가 사라지면서 남긴 '滄浪之水淸濯吾纓 滄浪之水濁濯吾足'(창랑의 물이 맑으면 내 갓을 씻고 창랑의 물이 흐리면 내 발을 씻는다.)이라는 구절은 지금도 회자되며 이상과 현실의 괴리에 고뇌하는 사람에게 이 글은 세속에 오염되지 않고 세속과 공존할 수 있는 위안이 되고 있다.

작가 屈原(기원전 343-277?)은 명이 平이며 周末 楚의 公族이다. 학문이 깊고 문재가 뛰어나며 사람응대를 잘하였으며 懷王을 도와 치적을 쌓아서 三閭大夫가 되었으나 참언을 당하여 추방되었다. 호남지방을 유랑하면서 유음하다가 멱라수에 빠져 죽었다. 국사를 憂悶하여 「離騷」를 지었으며 〈楚辭〉 20편이 있다.

1

屈原既放 游於江潭 行吟澤
굴원기방 유어강담 행음택

畔 顔色憔悴 形容枯槁 漁父
반 안색초췌 형용고고 어부

굴원이 이미 추방되어 湘江의 물가를 거닐고 호반을 오가며 시를 읊조리고 있었다. 얼굴빛이 헬쓱하고 몸이 마르고 생기가 없었다.

2

見而問之曰 子非三閭大夫與
견이문지왈 자비삼려대부여

何故至於斯 屈原曰 擧世
하고지어사 굴원왈 거세

어부가 보고서 그에게 물었다. 「당신은 초나라의 삼려대부가 아니신가요? 어쩌다가 이 곳까지 오게 되었소?」 굴원이 대답하였다.

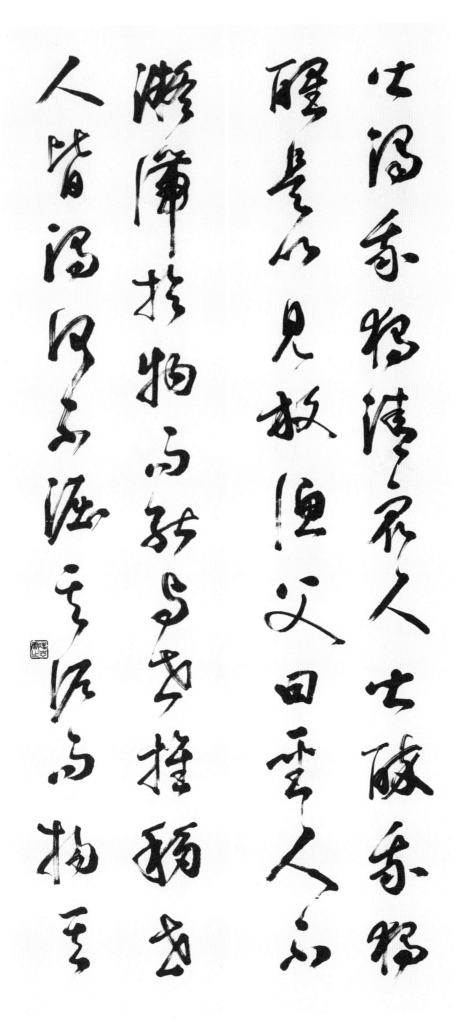

3

皆濁我獨淸　衆人皆醉　我獨
개탁아독청　중인개취　아독

醒　是以見放　漁父曰　聖人不
성　시이견방　어부왈　성인불

「세상이 온통 다 혼탁한데 나 혼자만 깨끗하고 뭇 사람들이 다 취해 있는데 나만 깨어있었소.」 어부가 말하였다.

이 때문에 추방당하게 되었소.」 어부가 말하였다.

4

凝滯於物　而能與世推移　世
응체어물　이능여세추이　세

人皆濁　何不淈其泥　而揚其
인개탁　하불굴기니　이양기

「성인은 세상 물정에 막히거나 얽매이지 않고 세상과 더불어 변해가거늘 세상 사람들이

혼탁할 때 어찌하여 진흙을 휘저어 같이 흙탕물을 튀기지 아니하고

5

波 衆人皆醉 何不餔其糟 而
파 중인개취 하불포기조 이

歠其醨 何故深思高擧 自令
철기리 하고심사고거 자령

세상 사람들이 모두 취해 있거든 술지게미라도 먹고 찌꺼기 술이라도 마시며 같이 취하지 않고 무슨 일로 깊이 생각하고 고상하게 행동하여 스스로 추방을 당하게 되었단 말인가?」

6

放爲 屈原曰 吾聞之 新沐者
방위 굴원왈 오문지 신목자

必彈冠 新浴者必振衣 安能
필탄관 신욕자필진의 안능

굴원이 대답하였다. 「내가 들건대 새로 머리를 감은 사람은 반드시 갓을 털어 쓰고 새로 몸을 씻은 사람은 반드시 옷을 털어서 입는다는 말이 있소.

38

7

以身之察察 受物之汶汶者乎
이신지찰찰 수물지문문자호

寧赴湘流 葬於江魚之腹
영부상류 장어강어지복

어찌 맑고 깨끗한 몸으로 남의 더러운 것을 받아들인단 말인가? 차라리 상수에 몸을 던져
물고기 뱃속에 장사를 지낼지언정

8

中 安能以皓皓之白 而蒙世
중 안능이호호지백 이몽세

俗之塵埃乎 漁父莞爾而笑
속지진애호 어부완이이소

어찌 희고 흰 깨끗한 몸으로 세속의 티끌과 먼지를 덮어쓸 수 있단 말인가?」 어부가 빙그레
웃음을 띠우고

<table>
<tr><td>

</td></tr>
</table>

노를 두드리며 떠나 가면서 이렇게 노래하였다. 「창랑의 물이 맑듯이 세상이 맑거든 그 물로 내 갓을 씻고 벼슬하러 나가며 창랑의 물이 흐리듯이 세상이 흐리거든

벼슬길 그만두고 그 물에 내 발을 씻으리라.」 마침내 어부가 떠나버려 다시는 이야기를 나누지 못하였다.

漁父辭 壬辰孟冬 二樂齋蘭窓下 柏山 吳東燮

35×135cm×10

屈原既放 游於江潭 行吟澤畔 顔色憔悴 形容枯槁 漁父
見而問之曰 子非三閭大夫與 何故至於斯 屈原曰 舉世

굴원기방 유어강담 행음택반 안색초췌 형용고고 어부
견이문지왈 자비삼려대부여 하고지어사 굴원왈 거세

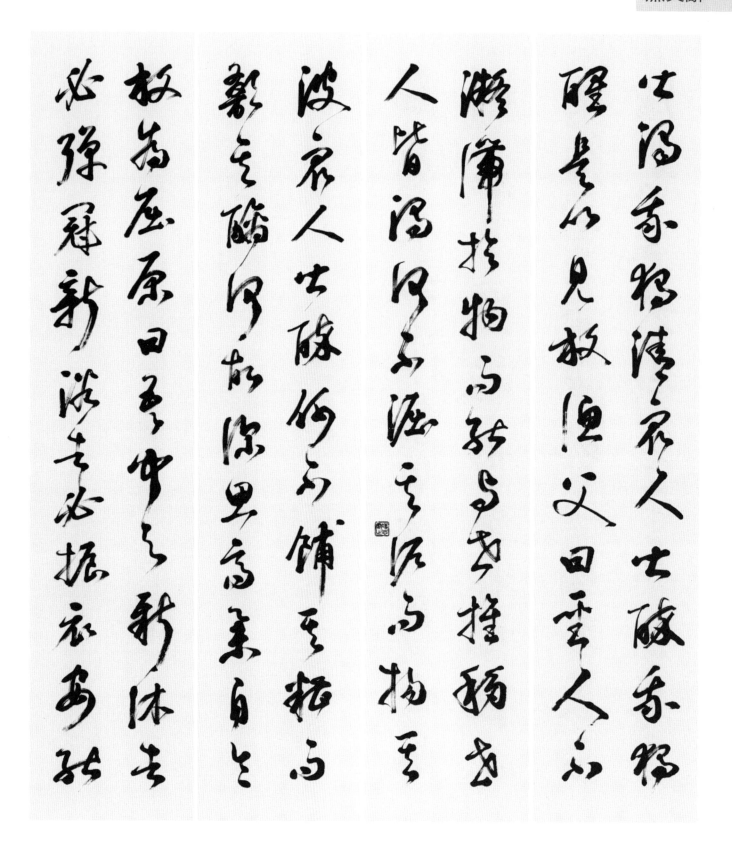

皆濁我獨淸 衆人皆醉 我獨醒 是以見放 漁父曰 聖人不
凝滯於物 而能與世推移 世人皆濁 何不淈其泥 而揚其
波 衆人皆醉 何不餔其糟 而歠其釃 何故深思高擧 自令
放爲 屈原曰 吾聞之 新沐者 必彈冠 新浴者必振衣 安能

개탁아독청 중인개취 아독성 시이견방 어부왈 성인불
응체어물 이능여세추이 세인개탁 하불굴기니 이양기
파 중인개취 하불포기조 이철기리 하고심사고거 자령
방위 굴원왈 오문지 신목자 필탄관 신욕자필진의 안능

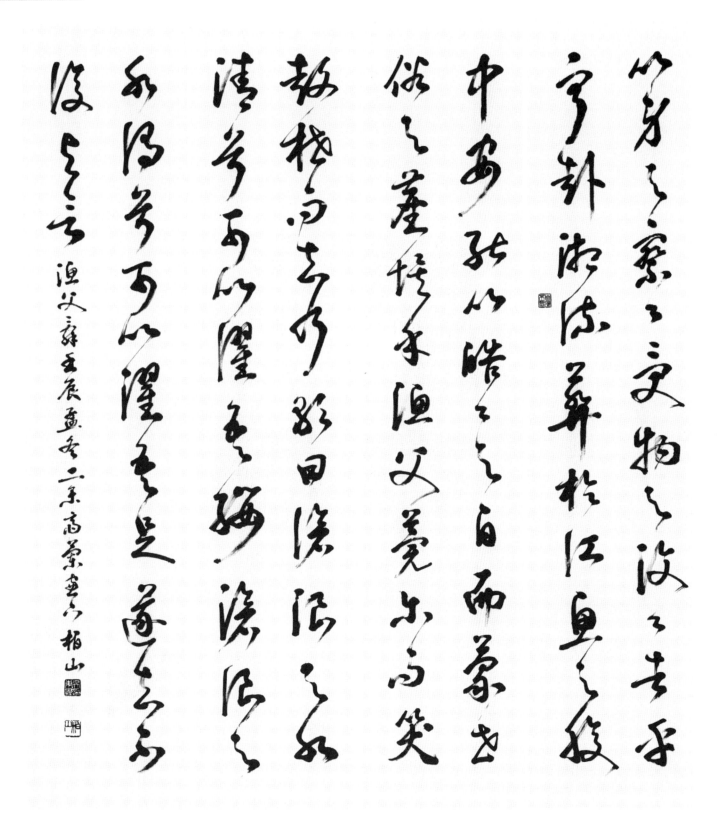

以身之察察 受物之汶汶者乎 寧赴湘流 葬於江魚之腹
中 安能以皓皓之白 而蒙世俗之塵埃乎 漁父莞爾而笑
鼓枻而去 乃歌曰 滄浪之水淸兮 可以濯吾纓 滄浪之
水濁兮 可以濯吾足 遂去不復與言

漁父辭 壬辰孟冬 二樂齋蘭窓下 柏山 吳東燮

이신지찰찰 수물지문문자호 영부상류 장어강어지복
중 안능이호호지백 이몽세속지진애호 어부완이이소
고예이거 내가왈 창랑지수청혜 가이탁오영 창랑지
수탁혜 가이탁오족 수거불부여언

어부사 임진맹동 이락재난창하 백산 오동섭

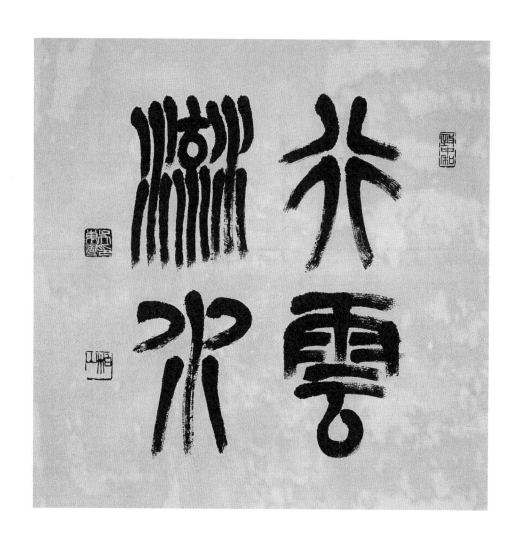

行雲流水 · 55×50cm

흘러가는 구름과 물처럼 유유자적 자연스럽고 거침이 없다.

有所思

유소사 | 宋之問 송지문

「有所思」는 청춘을 회고하고 인생의 무상함을 한탄하는 늙은이가 유려한 필치로 봄날의 憂愁를 그린 작품이다. 만발한 꽃이 지는 봄과 빠르게 지나가는 청춘에 대하여 우수를 금치 못하는 처녀의 심정에 마음이 동하여 백발의 늙은이가 꿈처럼 지나가버린 자기 인생의 청춘 시절을 회고하고 인생이 덧없음을 한탄한 詩이다. 장면 마다 봄의 정경을 배치하여 봄의 환락을 노래하면서 그것이 빨리 지나가버림은 무상한 인생과 같음을 애석해 하는 늙은이의 우수가 잘 그려진 작품이다. 특히 '年年歲歲花相似 歲歲年年人不同'의 양구는 감회를 잘 나타낸 명구이다. 일설에 의하면 이 시는 송지문의 사위 劉希夷가 지은 것인데 지문이 탐이나서 위의 두 구를 달라고 하였으나 거절하자 지문이 하인을 시켜 흙포대로 유희이를 눌러 죽이고 빼앗아 갔다는 이야기가 있는데(唐才子傳) 아마 위의 양구가 너무나 유명하여 생겨난 일화일 것이다.

작자 宋之問(656?-712)은 자는 延淸, 당 汾州(산서성) 출신이며 처음에 측전무후를 섬겼으나 후에 태평공주에 아부하며 비행을 저질러 유배되었다가 죽음을 당하였다. 詩句가 화려하고 특히 오언시를 잘 지었으며 張說 등과 함께 〈三敎珠英〉을 찬술하였다.

1

洛陽城東桃李花 飛來飛
낙 양 성 동 도 리 화 비 래 비

去落誰家 幽閨兒女惜顏
거 락 수 가 유 규 아 녀 석 안

낙양성 동쪽에 핀 복숭아꽃 오얏꽃 이리저리 날리다가 뉘 집으로 떨어지나. 규방의 아가씨는 얼굴색을 아끼어

2

色 坐見落花長歎息 今年
색 좌 견 낙 화 장 탄 식 금 년

花落顏色改 明年花開
화 락 안 색 개 명 년 화 개

떨어지는 꽃을 보며 길게 탄식하네. 올해 핀 꽃 지고나면 얼굴색 바뀔텐데 내년 꽃 필 때면

46

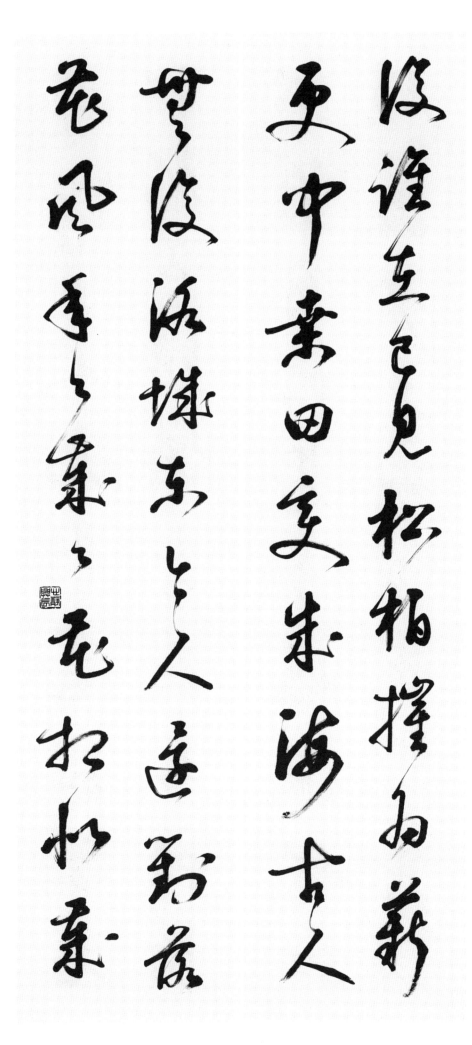

3
復誰在 已見松柏摧爲薪
부수재 이견송백최위신

更聞桑田變成海 古人
갱문상전변성해 고인

4
無復洛城東 今人還對落
무복낙성동 금인환대낙

花風 年年歲歲花相似 歲
화풍 연년세세화상사 세

뉘 얼굴이 그대로일가. 松柏이 잘려서 땔나무 되는 것을 보았고 桑田이 변하여 바다가 되었다는 소리도 들었다오.

옛사람 낙양성 동쪽으로 다시 돌아오지 못하고 지금 사람만이 꽃을 지우는 바람 앞에 서 있네. 세월이 가고가도 꽃은 서로 비슷하지만

47

6

此翁白頭眞可憐　伊昔紅
차 옹 백 두 진 가 련　이 석 홍
顏美少年　公子王孫芳樹
안 미 소 년　공 자 왕 손 방 수

5

歲年年人不同　寄言全盛
세 년 년 인 부 동　기 언 전 성
紅顏子　須憐半死白頭翁
홍 안 자　수 련 반 사 백 두 옹

세월이 가고가면 사람들은 바뀐다네. 원기왕성한 홍안의 젊은이에게 이르노니 모름지기 半
死한 백발노인을 가엽게 생각하게.

이 늙은이 백발이 참으로 가엽게 보이지만 이사람도 옛날에는 홍안 미소년 이었다오. 公子와
王孫들 향기로운 나무 아래에서

48

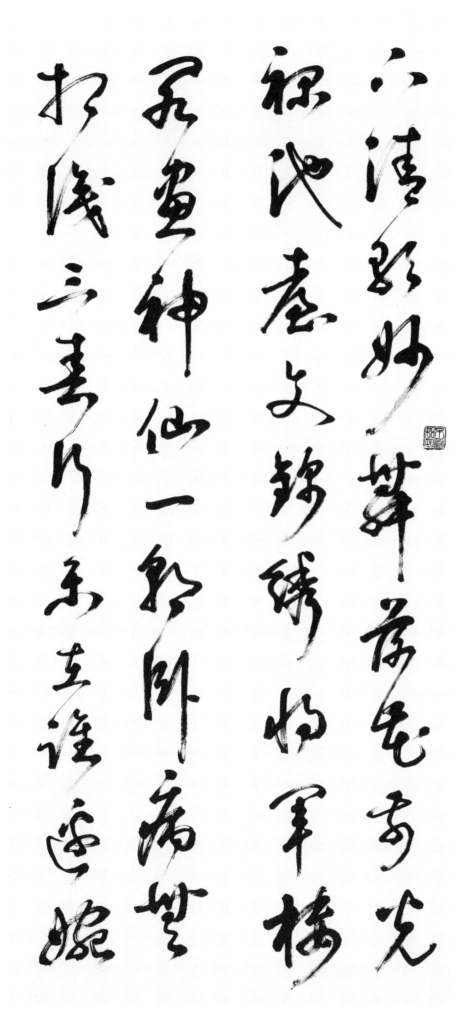

下 清歌妙舞落花前 光
하 청가묘무낙화전 광

祿池臺文錦繡 將軍樓
록지대문금수 장군누

閣畫神仙 一朝臥病無
각화신선 일조와병무

相識 三春行樂在誰邊 婉
상식 삼춘행락재수변 완

떨어지는 꽃을 보며 노래하고 춤을 추었네。曲陽侯는 비단장식 누대에서 잔치 베풀고 梁冀는

신선 그린 누각에서 호사를 다 했지만

一朝에 병이 나니 친구 하나 따르지 않고 三春의 행락이 어느 곳에 있단 말인가。

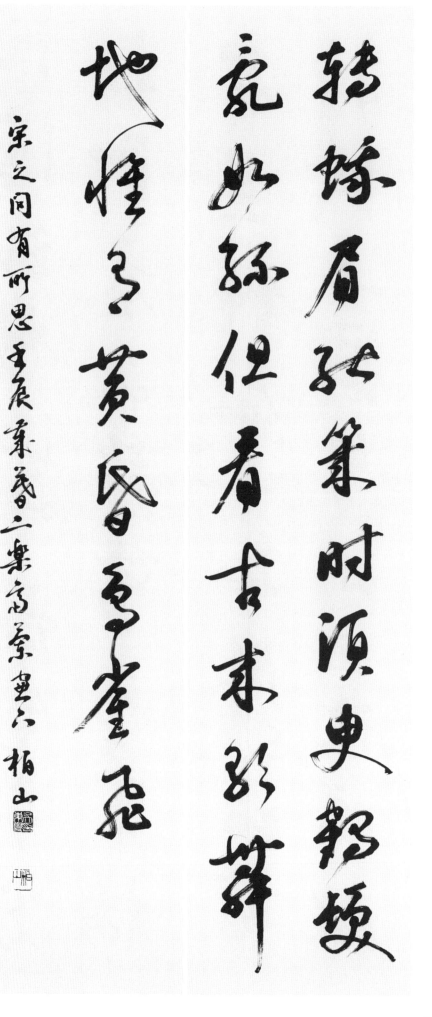

35×135cm×10

洛陽城東桃李花 飛來飛去落誰家 幽閨兒女惜顔
色 坐見落花長歎息 今年花落顔色改 明年花開

낙양성동도리화 비래비거낙수가 유규아녀석안
색 좌견낙화장탄식 금년화락안색개 명년화개

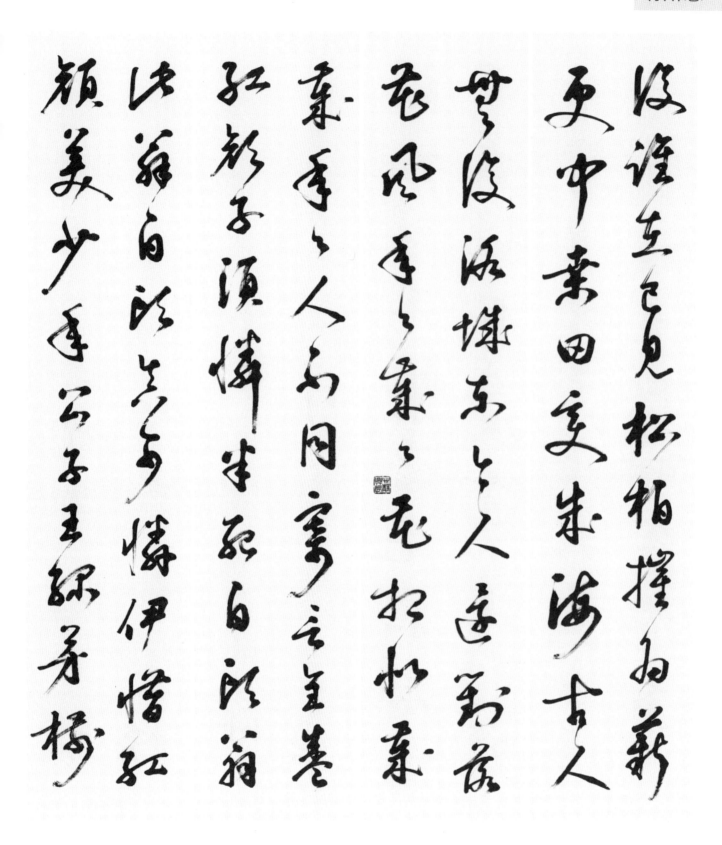

復誰在 已見松柏摧爲薪 更聞桑田變成海 古人
無復洛城東 今人環對落 花風 年年歲歲花相似 歲
歲年年人不同 寄言全盛紅顔子 須憐半死白頭翁
此翁白頭眞可憐 伊昔紅顔美少年 公子王孫芳樹

부수재 이견송백최위신 갱문상전변성해 고인
무복낙성동 금인환대낙 화풍 연년세세화상사 세
세년년인부동 기언전성홍안자 수련반사백두옹
차옹백두진가련 이석홍안미소년 공자왕손방수

六清歌妙舞落花前 光祿池臺文錦繡 將軍樓閣畫神仙 一朝臥病無相識 三春行樂在誰邊 婉轉蛾眉能幾時 須臾鶴髮亂如絲 但看古來歌舞地 惟有黃昏鳥雀飛

宋之問 有所思 壬辰歲暮 二樂齋蘭窓下 柏山 吳東燮

下 清歌妙舞落花前 光祿池臺文錦繡 將軍樓
閣畫神仙 一朝臥病無相識 三春行樂在誰邊 婉
轉蛾眉能幾時 須臾鶴髮亂如絲 但看古來歌舞
地 惟有黃昏鳥雀飛

宋之問 有所思 壬辰歲暮 二樂齋蘭窓下 柏山 吳東燮

하 청가묘무낙화전 광록지대문금수 장군누
각화신선 일조와병무상식 삼춘행락재수변 완
전아미능기시 수유학발난여사 단간고래가무
지 유유황혼조작비

송지문 유소사 임진세모 이락재난창하 백산 오동섭

53

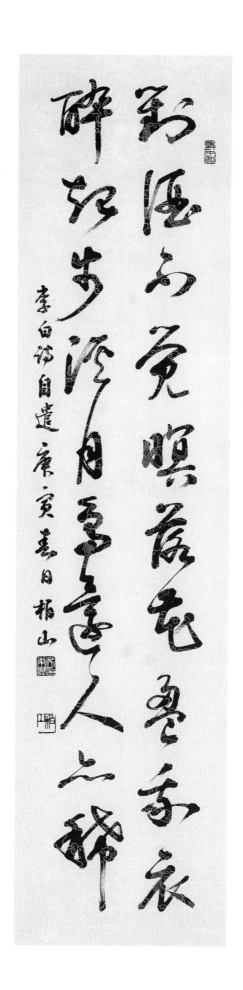

自遣 · 35×135cm

對酒不覺暝 落花盈我依
醉起步溪月 鳥還人亦稀

술잔과 마주하다 해 저문 줄 모르는데
꽃잎 떨어져 옷깃에 쌓이누나
술 취해 달 잠긴 개울 걸으니
새들 돌아가고 인적 또한 드무네
〈李白〉

五柳先生傳

오류선생전 |陶淵明 도연명

이 글은 오류선생이라는 자신의 號의 유래에 관한 自序이다. 그의 집 대문 앞에 버드나무 다섯 그루를 심어놓고 도연명은 스스로 오류선생이라고 불렀던 것이다. 자신을 마치 타인처럼 객관적으로 서술한 이 傳에서는 자신인 오류선생을 칭찬까지 하며 다소 해학적인 면을 보이지만 도연명 자신의 신념과 성격이 과장 없이 잘 드러나기 때문에 감동을 더해주고 있는 것이다. 도연명의 자화상이라고 볼 수 있는 오류선생의 풍모는 자신이 추구하는 이상적인 인격이기도 하다. 즉 무위자연, 허식없는 인간을 추구하며 老莊사상에서 보면 태고적의 무희씨나 갈천씨의 백성이 되고 싶었던 것이다.

작자 陶淵明(365-427)은 이름이 潛인데 일설에 의하면 淵明은 이름이고 潛은 晉 멸망후의 이름이라고도 한다. 晉의 大司馬 侃의 증손이며 젊은 시절부터 고취가 있었으며 박학하고 글을 잘 지었다. 평생 전원에서 생활하며 평담한 詩語로 세상을 울리면서 貧樂을 극적으로 표현한 전원시인으로 알려져 있다. 향리의 전원에 퇴거하여 스스로 괭이를 들고 농경생활을 영위하여 가난과 병의 괴로움을 당하면서도 62세에 깨달음의 경지에 도달한 것처럼 생애를 마쳤다. 이 작품은 「도화원기」, 「귀거래사」와 더불어 도연명의 대표작중의 하나이다. 특히 '빈천함을 근심하지 않고 부귀에 급급하지 않는다.(不戚戚於貧賤 不汲汲於富貴)' 는 글귀는 널리 애송된 구절이다. 靖節이라는 시호가 내려졌으며 〈陶靖節集〉 4권이 있다.

1

先生不知何許人 亦不詳其
선생부지하허인 역부상기

姓字 宅邊有五柳樹 因以爲
성자 택변유오류수 인이위

2

號焉 閑靖少言 不慕榮利 好
호언 한정소언 불모영리 호

讀書 不求甚解 每有意會 便
독서 불구심해 매유의회 변

선생은 어디 사람인지 알지 못하고 또한 그의 성과 자도 확실하지 않다. 집가에 버드나무 다섯 그루가 있어

이를 그의 號로 삼았다. 한가하고 조용하여 말이 적고 榮華와 利財를 바라지 않으며 독서를 좋아하나 깊은 해석을 구하지 않는다. 매번 뜻이 맞는 글을 만나면

56

3

欣然忘食 性嗜酒 家貧不能
흔연망식 성기주 가빈불능

常得 親舊知其如此 或置酒
상득 친구지기여차 혹치주

기꺼이 식사를 잊어버린다. 술을 좋아하는 성품이나 집이 가난하여 자주 술을 얻을 수 없었다. 이러한 사정을 아는 친구들이 혹 술자리를 마련하고

4

而招之 造飮輒盡 期在必醉
이초지 조음첩진 기재필취

既醉而退 曾不吝情去留
기취이퇴 증불린정거유

초청하면 자리에 나가 술을 마시되 그 때마다 다 마셔버려 반드시 취하기를 바라며 취하고 나면 물러나와 일찍이 떠나고 머무는데 미련을 두지 않았다.

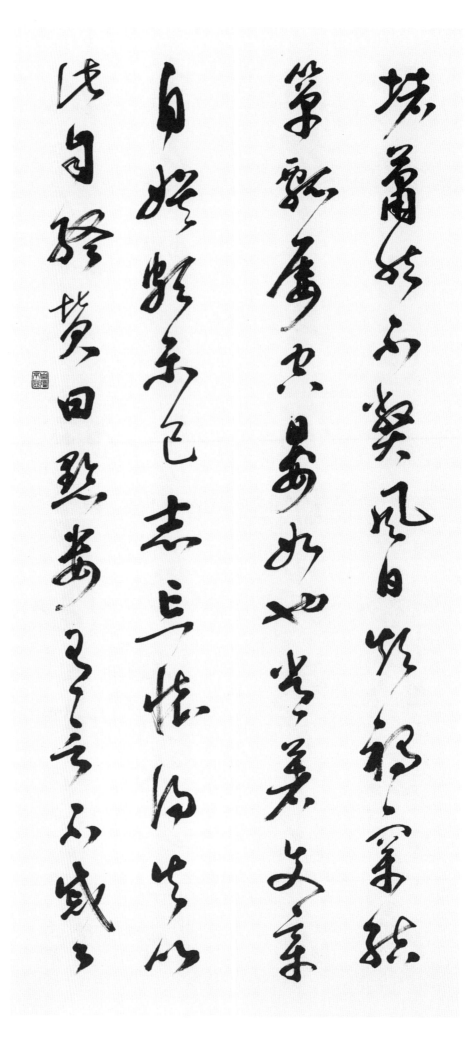

堵蕭然　不蔽風日　短褐穿結
도 소 연　불 폐 풍 일　단 갈 천 결

簞瓢屢空　晏如也　常著文章
단 표 루 공　안 여 야　상 저 문 장

집이 가난하여 바람과 해를 가리지 못하고 뚫어진 짧은 갈옷을 기워입으며 대그릇과 표주박이
종종 비어 있지만 태연하였다. 항상 문장을 지어 스스로 즐기면서

自娛　頗示己志　忘懷得失　以
자 오　파 시 기 지　망 회 득 실　이

此自終　贊曰　黔婁有言　不戚戚
차 자 종　찬 왈　검 루 유 언　불 척 척

자못 자기의 뜻을 나타내었다. 마음속에 있고 없음을 잊어버리고 이렇게 스스로 한 평생을
마쳤다. 讚하여 말하면 검루가 말한

58

7

於貧賤 不汲汲於富貴 極其
어 빈 천　 불 급 급 어 부 귀　 극 기

言 玆若人之儔乎 酣觴賦詩
언　 자 약 인 지 주 호　 감 상 부 시

8

以樂其志 無懷氏之民歟 葛
이 락 기 지　 무 회 씨 지 민 여　 갈

天氏之民歟
천 씨 지 민 여

「貧賤을 두려워 말고 富貴에 급급하지 말라」는 말을 잘 새겨보면 바로 이 사람(오류선생)과 같은 이들의 이야기이다. 술 마시고 詩를 지어

그 뜻을 즐기니 오류선생은 무회씨의 백성인가 갈천씨의 백성인가.

陶淵明 五柳先生傳 癸巳仲春 柏山樵人 吳東燮

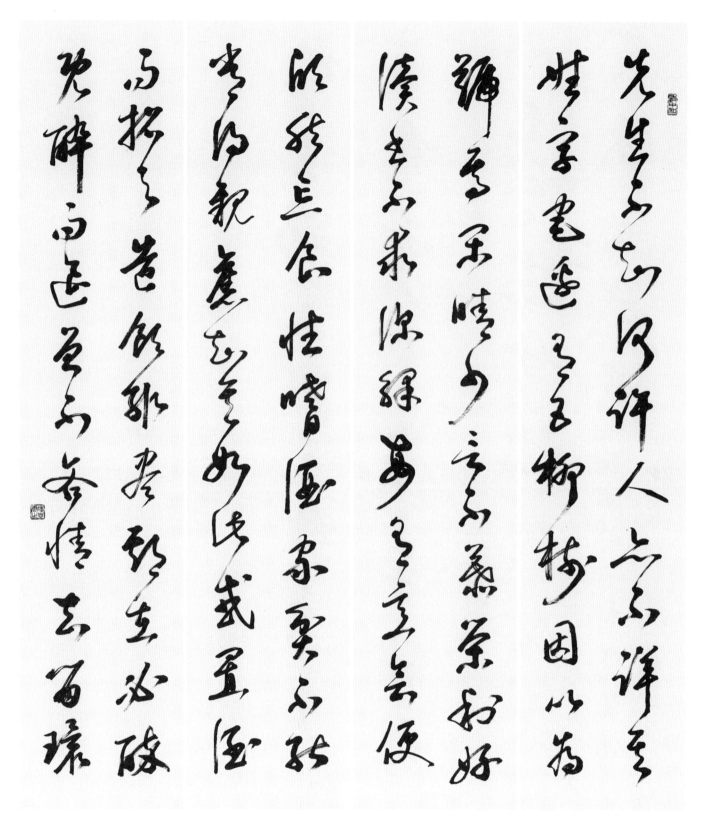

35×135cm×8

先生不知何許人 亦不詳其姓字 宅邊有五柳樹 因以爲
號焉 閑靖少言 不慕榮利 好讀書 不求甚解 每有意會 便
欣然忘食 性嗜酒 家貧不能常得 親舊知其如此 或置酒
而招之 造飮輒盡 期在必醉 旣醉而退 曾不吝情去留 環

선생부지하허인 역부상기성자 택변유오류수 인이위
호언 한정소언 불모영리 호독서 불구심해 매유의회 변
흔연망식 성기주 가빈불능상득 친구지기여차 혹치주
이초지 조음첩진 기재필취 기취이퇴 증불린정거유 환

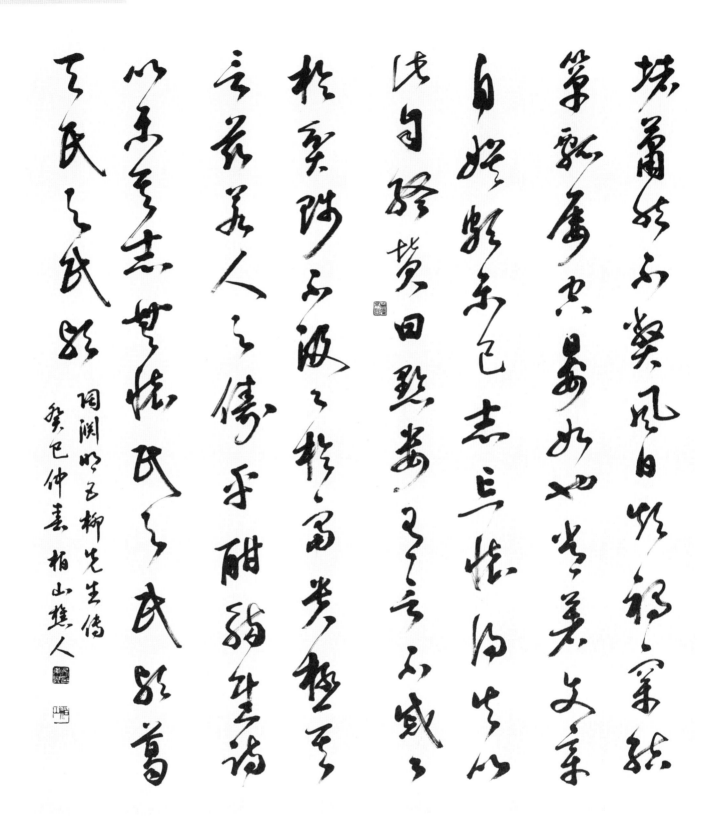

堵蕭然 不弊風日 短褐穿結 簞瓢屢空 晏如也 常著文章
自娛 頗示己志 忘懷得失 以此自終 贊曰 黔妻有言 不戚戚
於貧賤 不汲汲於富貴 極其言 玆若人之儔乎 酣觴賦詩
以樂其志 無懷氏之民歟 葛天氏之民歟

陶淵明 五柳先生傳 癸巳仲春 柏山樵人 吳東燮

도소연 불폐풍일 단갈천결 단표루공 안여야 상저문장
자오 파시기지 망회득실 이차자종 찬왈 검루유언 불척척
어빈천 불급급어부귀 극기언 자약인지주호 감상부시
이락기지 무회씨지민여 갈천씨지민여

도연명 오류선생전 계사중춘 백산초인 오동섭

佑賢輔德 · 35×135cm

어진사람을 돕고 德있는 사람을 돌본다.
〈書經句〉

養竹記

양죽기 | 白居易 백거이

　　사군자중의 하나인 대나무는 일찍부터 군자라는 인격체로 표상되어
왔다. 이와 같이 대나무가 군자의 인격에 비유된 것은 대나무의 본성
이 유교적 윤리도덕의 완성체인 군자와 그 관념적 가치가 일치하였기
때문일 것이다. 이러한 중국 문인들의 대나무에 대한 의식을 가장 잘
설명한 글이 바로 당나라 시인 백거이의 「養竹記」이다. 그는 대나무
에서 견고하고(固), 바르고(直), 비어 있으며(空), 곧은(貞) 네 가지 속
성을 찾아내어 여기서 수덕(樹德), 입신(立身), 체도(體道), 입지(立志)
라는 네 가지 군자의 품성을 도출하고 있다.

　　군자에 비유되는 식물중에는 대나무 외에 梅, 蘭, 菊, 蓮 등이 있으
며 그 중 매화는 고담미(枯淡美)가 풍기고, 국화는 정적미(靜寂美), 난
초는 은일(隱逸美), 연에는 고결(高潔美)가 엿보이지만 대나무에는 소
쇄미(瀟灑美)가 느껴지고 은사(隱士)적이고 성자(聖者)적인 측면보다
는 현자(賢者)로서의 풍모가 나타난다. 그래서 백거이는 군자는 대나
무를 많이 심어 정원수로 삼으라고 권유하였다.

　　작가 白居易(772-846)는 자가 樂天이며 호는 醉吟先生, 香山居士
이다. 원화 연간에 진사에 급제하여 벼슬에 올랐으며 후에 강주 사마
로 좌천되었다가 다시 소환되어 845년 刑部尚書로 관직을 마칠 때까
지 여러 관직을 역임하였다. 그의 문장은 표현이 절실하며 詩는 평이
하고 유창하여 이해하기 쉬워 中唐의 사회시인으로 대중의 많은 사랑
을 받았다. 특히 원진과 함께 新樂府運動을 전개하여 詩를 통하여 사
회를 풍자하고 도의를 세우려 하였다. 일생동안 약 2천 8백여 수의 詩
를 창작하였으며 저서로 〈白氏長慶集〉 71권이 있다.

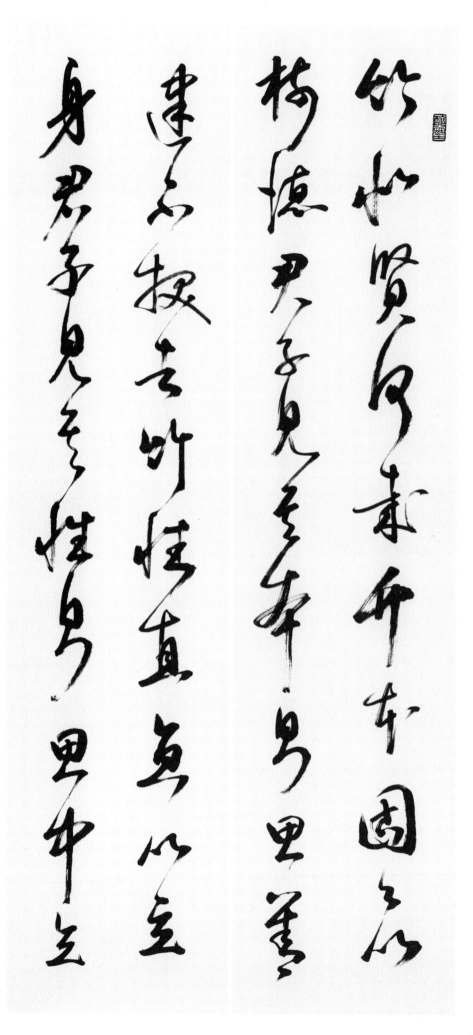

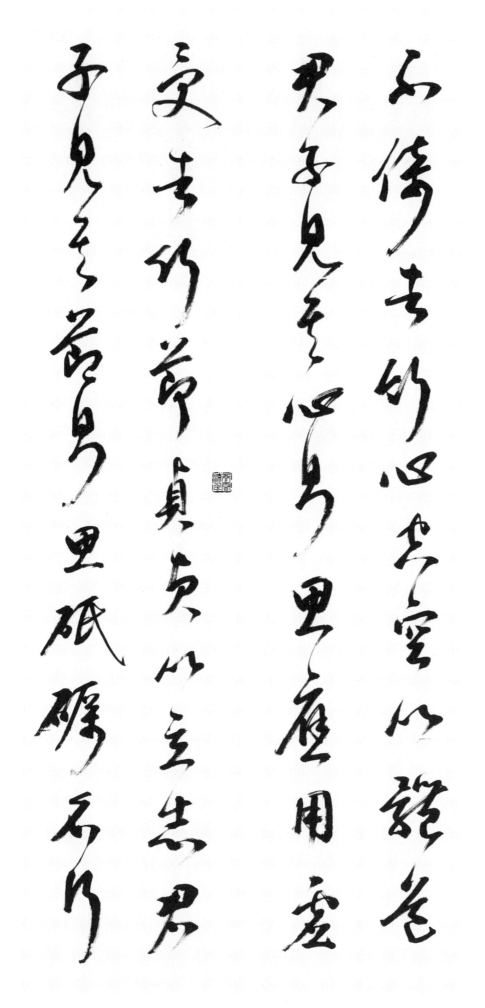

3

不倚者 竹心空 空以體道
불 의 자 죽 심 공 공 이 체 도

君子見其心 則思應用虛
군 자 견 기 심 즉 사 응 용 허

4

受者 竹節貞 貞以立志 君
수 자 죽 절 정 정 이 입 지 군

子見其節 則思砥礪名行
자 견 기 절 즉 사 지 려 명 행

중립을 지켜 한 쪽으로 기울지 않기를 바란다. 대나무는 그 속이 비어있으니 그 비움으로써 道를 체득하며 군자는 그 속 마음을 보면 마음을 비워 남을 받아들이기를 바란다.

대나무의 마디는 곧아서 그 곧음으로써 뜻을 세우며 군자는 그 절개를 보면 그 행실을 부지런히 갈고 닦아서

6

竹植物也　於人何有哉　以
죽식물야　어인하유재　이

其有似於賢　而人猶愛惜
기유사어현　이인유애석

5

夷險一致者　夫如是故　君子
이험일치자　부여시고　군자

人多樹之爲庭實焉(中略)　嗟乎
인다수지위정실언　(중략)　차호

고락에 대하여 한결같기를 바란다. 그렇기 때문에 군자라는 사람들은 정원수로서 대나무를 정원에 많이 심는 것이다.

아아 대나무는 식물인데 사람과 무슨 상관이 있으리오? 대나무는 賢者와 유사하다고 하여 사람들은 대나무를 사랑하고 아끼며

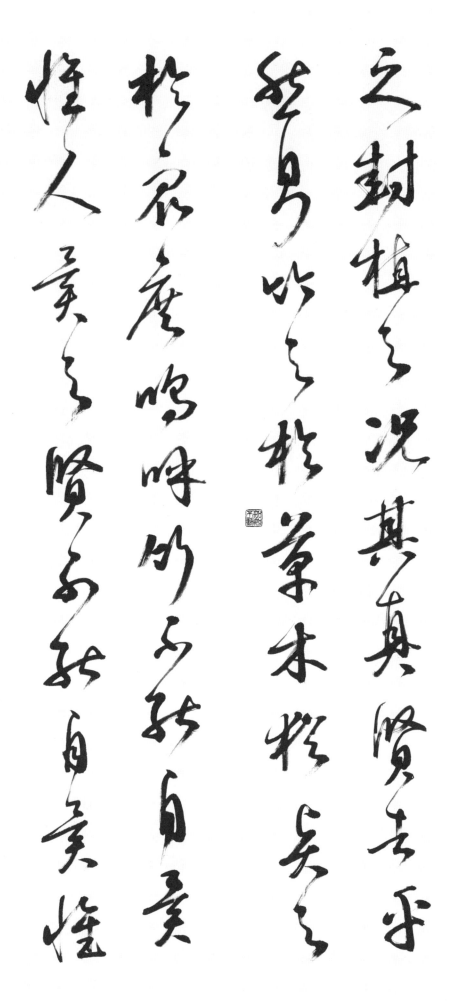

7

之 封植之 況其眞賢者乎
지 봉 식 지 황 기 진 현 자 호

然則竹之於草木 猶賢之
연 즉 죽 지 어 초 목 유 현 지

북돋아주고 있는데 하물며 참으로 賢者에 있어서랴? 그러니 초목에 있어 대나무는 보통

사람에 있어 賢者와 같은 것이다.

8

於衆庶 嗚呼 竹不能自異
어 중 서 오 호 죽 불 능 자 이

人惟異之 賢不能自異
인 유 이 지 현 불 능 자 이

아 대나무는 스스로 특이함을 나타낼 수 없으나 오직 사람들이 특이하게 대해 주는 것이며

賢者 역시 스스로 특이함을 나타낼 수 없으나

오직　賢者를　등용하는　사람이　특이하게　대해　주어야　한다. 그러므로　나는　양죽기를　지어

정자　벽에　써놓아　후에　여기에　살게　되는　사람에게　남겨주고자　하며

또한　지금　賢者를　등용하고자　하는　사람에게　알려주고자　하는　것이다.

白居易　養竹記　柏山　吳東燮

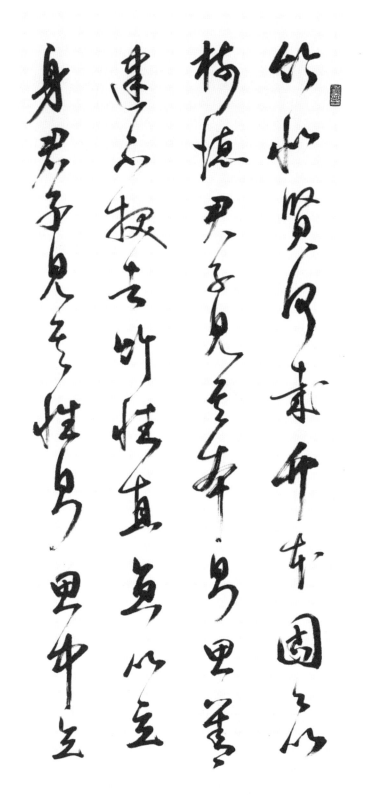

35×135cm×10

竹似賢 何哉 竹本固 固以樹德 君子見其本 則思善
建不拔者 竹性直 直以立身 君子見其性 則思中立

죽사현 하재 죽본고 고이수덕 군자견기본 즉사선
건불발자 죽성직 직이입신 군자견기성 즉사중립

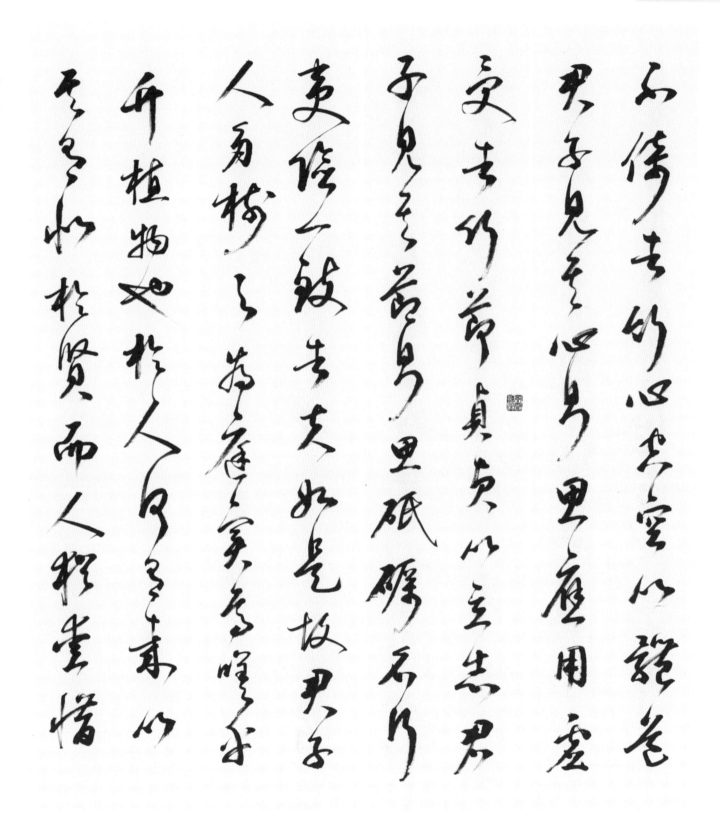

不倚者 竹心空 空以體道 君子見其心 則思應用虛
受者 竹節貞 貞以立志 君子見其節 則思砥礪名行
夷險一致者 夫如是故 君子人多樹之爲庭實焉(中略) 嗟乎
竹植物也 於人何有哉 以其有似於賢 而人猶愛惜

불의자 죽심공 공이체도 군자견기심 즉사응용허
수자 죽절정 정이입지 군자견기절 즉사지려명행
이험일치자 부여시고 군자인다수지위정실언(중략) 차호
죽식물야 어인하유재 이기유사어현 이인유애석

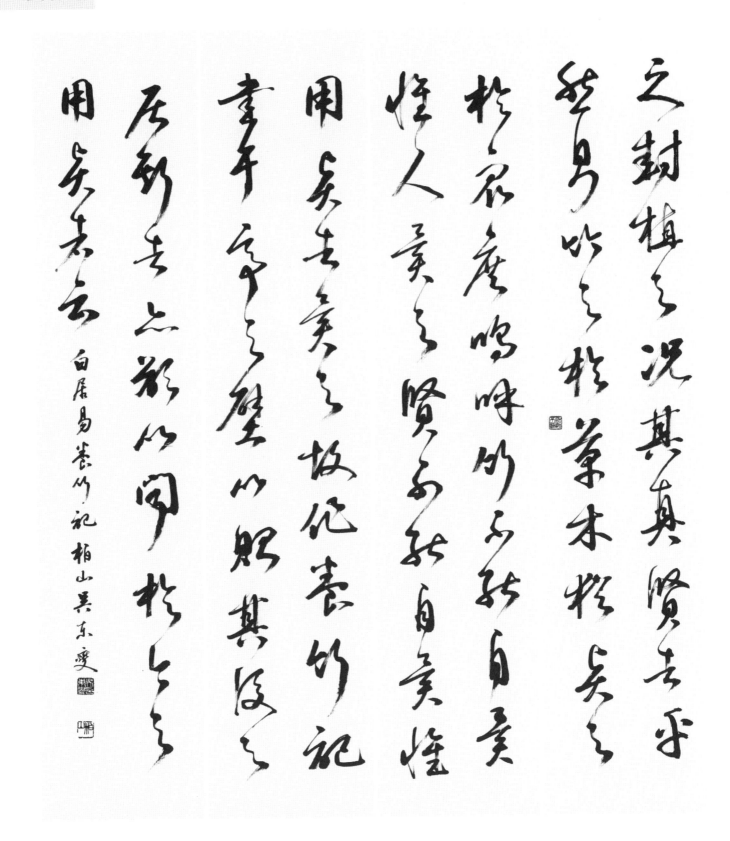

之 封植之 況其眞賢者乎 然則竹之於草木 猶賢之
於衆庶 嗚呼 竹不能自異 人惟異之 賢不能自異 惟
用賢者異之 故作養竹記 書于亭之壁 以貽其後之
居斯者 亦欲以聞於今之用賢者云

白居易 養竹記 柏山 吳東燮

35cm×10

지 봉식지 황기진현자호 연즉죽지어초목 유현지
어중서 오호 죽불능자이 인유이지 현불능자이 유
용현자이지 고작양죽기 서우정지벽 이이기후지
거사자 역욕이문어금지용현자운

백거이 양죽기 백산 오동섭

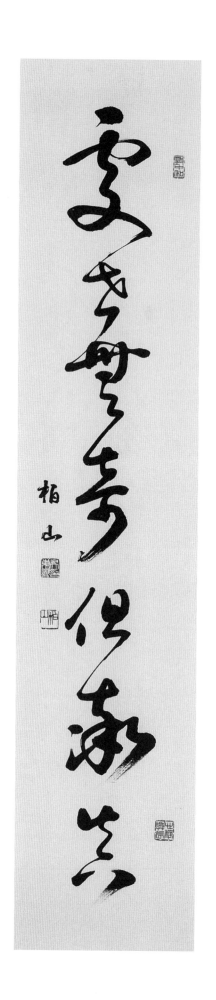

處世無奇但率眞 · 35×135cm

처세에는 기묘한 처세술이 있는 것이 아니라
다만 솔직한 진실만이 있을 따름이다.

四勿箴

사물잠 | 程頥 정이

箴은 마음에 침을 놓는다는 뜻으로 교훈의 의미를 담고 있는 글이다. 따라서 그 형식이 엄정하며 그 내용은 도덕적이다. 문체는 장중한 四言句로 되어있고 「서경」「논어」「맹자」 등의 경전에 실려 있는 성현의 말을 인용하여 그 사상을 더욱 깊게 하고 있다. 「視箴」에서는 程朱學의 虛靜(조용히 아무것도 생각지 않는 것)을 주로한 수양법에 근거하여 보이지 않는 마음을 파악할 것을 말하고 있다. 지각 욕망이 외물에 끌리어 본심을 잃게 되는 것을 경계하고 있으며 「聽箴」에서는 邪念을 물리치고 진실한 마음을 지키도록 경계한다. 「言箴」에서는 말로 인해 평정을 잃지 않고 남과의 충돌을 피하기 위해서 말을 조심하라고 경계한다. 마지막 「動箴」에서는 이상적 인격의 길을 제시하고 있다. 생각과 행동을 성실하게 하고 항상 바른 도리를 좇아 수양하면 天性처럼 아름다운 습관이 형성된다는 것이다. 논리 정연하고 간결한 구성으로 도리를 말하는 說理文 형식으로 많은 교훈을 제시하고 있다.

작자 정이(程頥 1033-1107)는 북송시대 낙양 사람으로 자는 正叔, 호는 伊川이다. 형인 程顥와 함께 주돈이에게 사사하여 북송 성리학의 창시자가 되었다. 저서에는 〈易傳〉, 〈春秋傳〉 등이 있다.

1

(視箴) 心兮本虛 應物無迹 操之有
(시잠) 심혜본허 응물무적 조지유

要 視爲之則 蔽交於前 其中
요 시위지즉 폐교어전 기중

(視箴)마음이여 본디 형체가 없으니 외물에 응하되 그 흔적이 없구나. 마음을 잡는데 요령이 있으니 보는 것이 법칙이 된다. 사물이 눈앞을 가리면

2

則遷 制之於外 以安其內 克
즉천 제지어외 이안기내 극

己復禮 久而誠矣 (聽箴)人有秉彝
기복례 구이성의 (청잠)인유병이

그 마음이 옮겨가나니 밖에서 제어하여 안을 안정시켜야 한다. 자신의 사욕을 극복하고 禮로 돌아가면 오래도록 성실하리라. (聽箴)사람에게 지켜야 하는 道는

本乎天性 知誘物化 遂亡其
본호천성 지유물화 수망기

正 卓彼先覺 知止有定 閑邪
정 탁피선각 지지유정 한사

천성에 근본을 두는 것이니 지각이 사물의 변화에 유인되면 그 올바름을 잃게 된다. 저 탁월한 선각들이여 멈출 줄 알아 안정을 얻었도다.

存誠 非禮勿聽 （言箴）人心之動 因
존성 비례물청 （언잠）인심지동 인

言以宣 發禁躁妄 内斯靜專
언이선 발금조망 내사정전

사악해짐을 막고 성실함을 유지하여 禮가 아니면 듣지 말지어다. 사람 마음의 움직임은 말로 나타나는 것이니 말함에 조급하거나 경망스러움을 경계하여야 안으로 고요하고 한결 같게 된다.

75

5

矧是樞機 興戎出好 吉凶榮
신시추기 흥융출호 길흉영

辱 惟其所召 傷易則誕 傷煩
욕 유기소소 상이즉탄 상번

6

則支 己肆物忤 出悖來違 非
즉지 기사물오 출패래위 비

法不道 欽哉訓辭 (動箴)哲人知機
법부도 흠재훈사 (동잠)철인지기

하물며 말은 중요한 樞機이어서 전쟁을 일으키기도 하고 우호를 맺기도 하니 길흉 영욕을 오직 말이 초래하는 것이다. 지나치게 쉬우면 허탄하고 지나치게 번거로우면 지루하며

자기 멋대로 하면 남도 거스르고 나가는 말이 곱지 않으면 오는 말도 곱지 않는다. 법이 아니면 말하지 않아서 이 훈계를 공경히 받들지니라. (動箴)철인은 기미를 알아서

76

誠之於思 志士勵行 守之於
성지어사 지사여행 수지어
爲 順理則裕 從欲惟危 造次
위 순리즉유 종욕유위 조차

그것을 성실하게 생각하고 뜻있는 선비는 행동에 힘써 하는 일에서 그것을 지킨다. 이치를 따르면 여유가 있고 욕심을 따르면 위태로워진다.

克念 戰兢自持 習與性成 聖
극념 전긍자지 습여성성 성
賢同歸
현동귀

다급하여도 능히 생각하여 스스로 지키려고 전전긍긍하여라. 습관이 본성과 더불어 잘 이루어지면 성현과 같이 훌륭하게 되리라.

程頤 四勿箴 癸巳淸明節 柏山

77

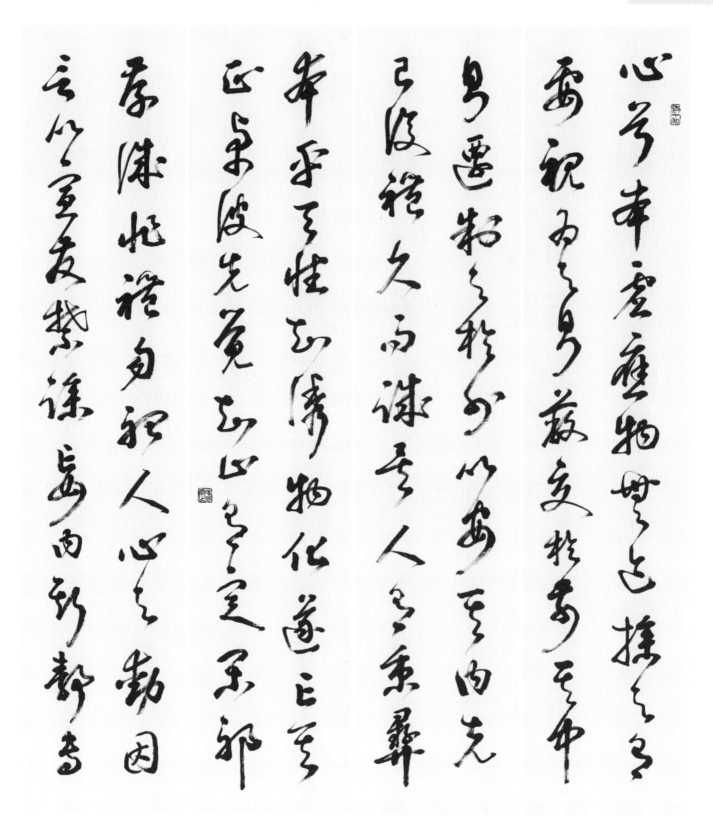

35×135cm×8

(視箴)心兮本虛 應物無迹 操之有要 視爲之則 蔽交於前 其中
則遷 制之於外 以安其內 克己復禮 久而誠矣 (聽箴)人有秉彝
本乎天性 知誘物化 遂亡其正 卓彼先覺 知止有定 閑邪
存誠 非禮勿聽 (言箴)人心之動 因言以宣 發禁躁妄 內斯靜專

(시잠)심혜본허 응물무적 조지유요 시위지즉 폐교어전 기중
즉천 제지어외 이안기내 극기복례 구이성의 (청잠)인유병이
본호천성 지유물화 수망기정 탁피선각 지지유정 한사
존성 비례물청 (언잠)인심지동 인언이선 발금조망 내사정전

78

矧是樞機 興戎出好 吉凶榮辱 惟其所召 傷易則誕 傷煩
則支 己肆物忤 出悖來違 非法不道 欽哉訓辭 (動箴)哲人知機
誠之於思 志士勵行 守之於爲 順理則裕 從欲惟危 造次
克念 戰兢自持 習與性成 聖賢同歸

程頤 四勿箴 癸巳淸明節 柏山

신시추기 흥융출호 길흉영욕 유기소소 상이즉탄 상번
즉지 기사물오 출패래위 비법부도 흠재훈사 (동잠)철인지기
성지어사 지사여행 수지어위 순리즉유 종욕유위 조차
극념 전긍자지 습여성성 성현동귀

정이 사물잠 계사청명절 백산

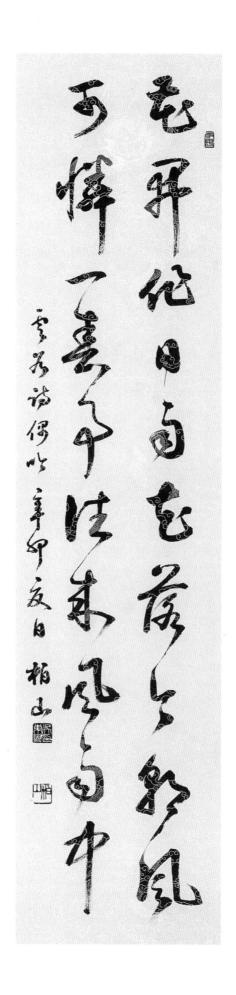

偶吟 • 35×135cm

花開昨日雨 花落今朝風
可憐一春事 往來風雨中

어제 내린 비에 꽃이 피더니
오늘 아침 바람에 꽃이 떨어지네
가여워라 봄 한철의 사정이
비 바람속에 오고 가누나
〈雲谷 宋翰弼〉

春夜宴桃李園序
춘야연도리원서 | 李白 이백

 화창한 봄날 밤에 李白은 형제 친척들과 함께 복숭아꽃, 오얏꽃 활짝 핀 동산에서 술잔치를 벌이고 각자 詩를 지으며 즐거이 놀았다. 春夜宴桃李園序는 그 때 지은 시편 앞에 그 詩에 대한 감상과 함께 詩會의 경위를 서술한 글이다. 마지막 句 '罰依金谷酒數'는 인생의 참맛을 느낄 수 있는 명구이다. 晉의 石崇은 낙양 서쪽 계곡에 金谷園을 지어놓고 호화로운 詩會를 열면서 詩를 짓지 못하는 사람에게 벌로 술 서 말을 마시게 하였다는 인물이다. 부귀영화를 누렸던 석숭이지만 '금곡원의 벌주'만 남았음을 은근히 암시하는 이백의 경고에 詩會를 즐기지 않을 수 없다. 이백은 이 글에서 떠도는 인생 꿈과 같으니 기쁨이라 해봤자 얼마나 되겠느냐고 묻는다. 주어진 시간과 공간에서 아름다운 삶의 의미를 찾으라고 외치는 것 같다.

 李白은 두보와 함께 중국 최고의 시인으로 추앙되어 詩仙으로 불린다. 자는 太白, 호는 靑蓮居士이다. 젊은 시절 독서와 검술에 정진하였고 때로는 遊俠의 무리들과 어울리기도 하였으며 젊어서 道敎에 심취하여 전국을 방랑하였다. 맹호연, 원단구, 두보 등 많은 시인들과 교류하고 중국 각지에 그의 자취를 남겼다. 후에 出仕하였으나 안사의 난으로 유배되는 등 불우한 만년을 보냈다. 천백여편의 작품이 현존하며 〈이태백시집〉30권이 있다.

夫天地者萬物之逆
부 천 지 자 만 물 지 역

旅 光陰者百代之過
려 광 음 자 백 대 지 과

무릇 천지라고 하는 것은 만물이 쉬어 가는 여관이요, 세월이라고 하는 것은 영겁을 두고 지나가는 길손이다.

2

客 而浮生若夢 爲歡
객 이 부 생 약 몽 위 환

幾何 古人秉燭夜遊
기 하 고 인 병 촉 야 유

부평초 같은 인생, 짧고 덧없음이 꿈과 같으니 즐거움을 누린다 한들 그 얼마이겠는가.
옛사람이 촛불을 밝혀들고 시간을 아껴 밤에도 놀았다 함은

良有以也　況陽春召
양유이야　황양춘소

我以煙景　大塊假我
아이연경　대괴가아

以文章　會桃李之芳
이문장　회도리지방

園　序天倫之樂事
원　서천륜지락사

참으로 까닭이 있는 일이다. 하물며 화창한 봄날이 아지랑이 경치로 나를 부르고 천지는

나에게 글재주를 주었으니 어찌 즐기지 않으리.

복숭아꽃, 오얏꽃 활짝 핀 동산에 형제들이 모여서 술잔치를 벌이고 봄날의 즐거움을 펼치니

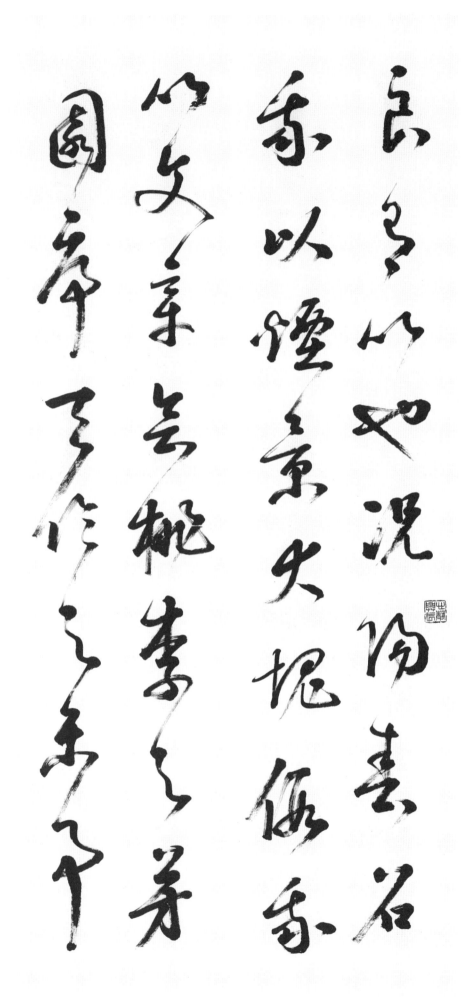

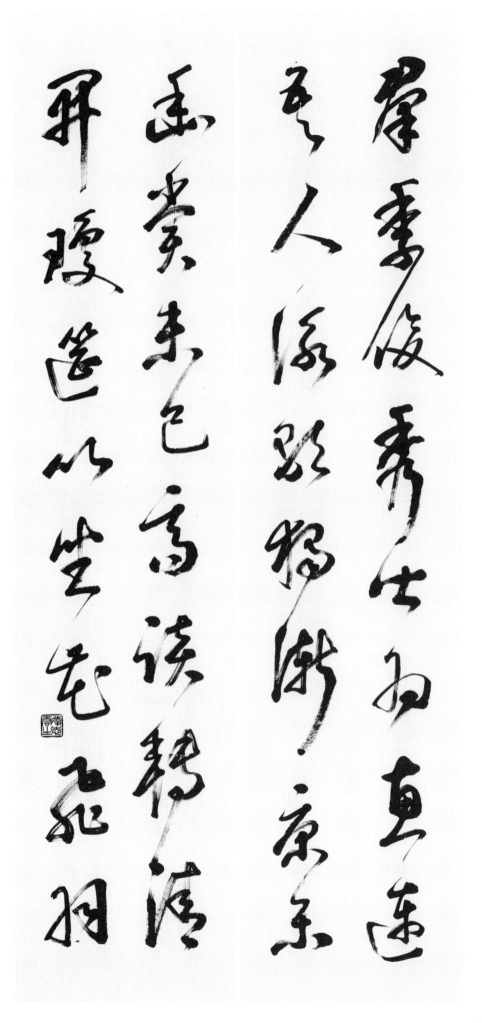

6

開瓊筵以坐花　飛羽
개　경　연　이　좌　화　　비　우

幽賞未已　高談轉淸
유　상　미　이　고　담　전　청

5

吾人詠歌　獨慚康樂
오　인　영　가　독　참　강　락

群季俊秀　皆爲惠連
군　계　준　수　개　위　혜　련

젊은 수재들의 글솜씨는 謝惠連처럼 훌륭하고 내가 읊는 노래만이 신통찮아 康樂侯에 부끄러울 뿐이다.

그윽한 경치감상은 끝없이 이어지고 고상한 대화 한층 더 맑게 이어진다. 아름다운 연회를 열어 꽃속에 자리하고 날개 모양의 술잔을

籟而醉月 不有佳作
상 이 취 월　불 유 가 작

何伸雅懷 如詩不成
하 신 아 회　여 시 불 성

罰依金谷酒數
벌 의 금 곡 주 수

주고받으며 달빛 속에 흠뻑 취하노라. 아름다운 詩를 짓지 못한다면 어찌 우아한 마음을 펼 수 있으리오. 좋은 詩를 짓지 못하게 되면

金谷의 예에 따라 번번이 罰酒를 마셔야 하리.

李白詩 春夜宴桃李園序 癸巳春 柏山 吳東燮

騰而醉月 不有佳作 何伸雅懷 如詩不成 罰依金谷酒數

李白春夜宴桃李園序 癸巳春 柏山 吳東燮

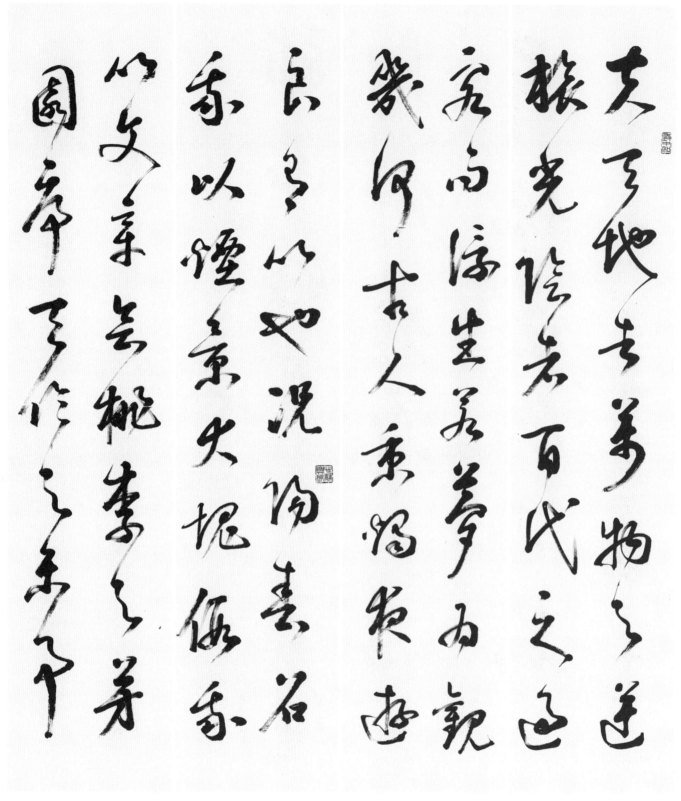

35×135cm×8

夫天地者萬物之逆旅 光陰者百代之過
客 而浮生若夢 爲歡幾何 古人秉燭夜遊
良有以也 況陽春召我以煙景 大塊假我
以文章 會桃李之芳園 序天倫之樂事

부천지자만물지역려 광음자백대지과
객 이부생약몽 위환기하 고인병촉야유
양유이야 황양춘소아이연경 대괴가아
이문장 회도리지방원 서천륜지락사

春夜宴桃李園序

群季俊秀 皆爲惠連 吾人詠歌 獨慚康樂
幽賞未已 高談轉淸 開瓊筵以坐花 飛羽
觴而醉月 不有佳作 何伸雅懷 如詩不成
罰依金谷酒數
李白詩 春夜宴桃李園序 癸巳春 柏山 吳東燮

군계준수 개위혜련 오인영가 독참강락
유상미이 고담전청 개경연이좌화 비우
상이취월 불유가작 하신아회 여시불성
벌의금곡주수
이백시 춘야연도리원서 계사춘 백산 오동섭

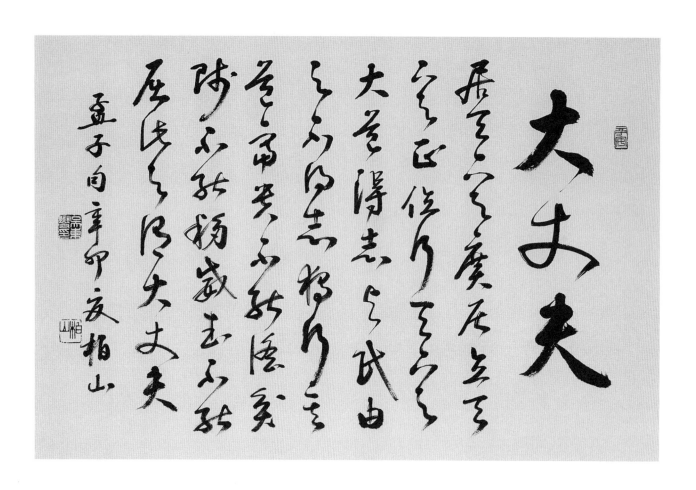

大丈夫 • 50×70cm

居天下之廣居 立天下之正位 行天下之正道
得志 與民由之 不得志 獨行其道 富貴不能淫
貧賤不能移 威武不能屈 此之謂大丈夫

천하의 넓은 집(仁)에 거처하고 천하의 바른 자리(禮)에 서며
천하의 대도(義)를 행하여 뜻을 얻으면
백성과 함께 道를 행하고 뜻을 얻지 못하면 홀로 그 道를 행한다.
부귀가 마음을 방탕하지 못하게 하고 빈천이 절개를 버리지 못하게 하며
위무가 지조를 굽히지 못하게 하면 이를 大丈夫라 이르는 것이다.
〈孟子 滕文公章句〉

克己銘

극기명 | **呂大臨** 여대림

　　宋의 道學思想에 의하면 자기 자신을 극복한다는 것은 사욕을 억눌러 없애고 하늘이 命한 도덕을 수행하는 것이다. 「克己銘」은 이러한 도학사상을 마음에 새기는 문장이며 논어 안연편의 '克己復禮'를 근거로 하고 안연을 모범삼아 전개한 글이다. 자신의 욕망이나 충동, 감정 등을 자제하고 억누르며 때로는 신체적인 한계를 극복해서 자신의 능력 이상의 힘을 발휘하는 행위도 克己라고 할 수 있지만 오히려 정신적 극복을 의미하는 것이다. 人性은 살아가면서 外物에 의하여 점차 변화되어 本性을 망각하고 방황하기 마련인데 학문을 닦고 열심히 수양해서 인성과 본성을 접근시키는 것이 克己라고 이르고 있다.

　　작자 여대림(046-1092)은 字는 與叔. 북송 京兆시대 섬서성 藍田人이며 여씨향약을 만든 呂大防의 아우이다. 처음에는 張載에게 사사하였으나 뒤에 程頤 程顥 형제를 사사하여 그들의 사대 제자중 일인이 되었다. 六經에 정통하였고 특히 예기에 밝았다. 예학에 밝아 예의를 중시하였으며 정자의 예학을 계승하여 心性之學에 치중하였다. 門蔭으로 관직에 올라 후에 진사에 합격하고 태학박사를 지내고 임금이나 세자에게 경서를 강론하는 講官이 되었으나 기용되기 전에 사망하였다. 문집으로 〈玉溪集〉이 있다.

凡厥有生 均氣同體胡
爲不仁我則有己物我
既立私爲町畦勝心橫
費攘攘不齊大人存誠

무릇 생명이 있는 것들은 모두 같은 몸에서 나왔거늘 어찌하여 서로를 해치며 어질지 못하는가? 내가 바로 나 자신을 내세우기 때문이다. 남과 내가

대치함에 사사로이 경계를 지어놓고 이기고 싶은 마음이 걷잡을 수 없이 일어나 시끄럽고 어지럽게 된다. 군자는 항상 진심을 가지고 있어

心見帝則 初無吝驕作
심견제칙 초무인교 작

我蠢賊 志以爲帥 氣爲
아 모적 지이위수 기위

卒徒 奉辭于天 誰敢侮
졸도 봉사우천 수감모

予 且戰且徠 勝私窒慾
여 차전차래 승사질욕

마음이 하늘의 법칙을 본다. 처음에는 인색하고 교만함이 없으나 내가 나를 좀먹게 하는 것이다. 뜻을 장수로 삼고 氣를

졸개로 삼으라. 천명을 받들어 하늘을 섬기면 누가 감히 나를 업신여기리오. 싸우기도 하며 달래기도 하며 사사로움을 이기고 욕망을 억누르니

心見帝則初無吝驕作

我轟賊志以爲帥氣爲

卒徒奉辭于天誰敢侮

予且戰且徠勝私窒慾

昔爲寇讐 今則臣僕 方

其未克 窘吾室廬 婦姑

勃磎 安取厥餘 亦旣克

之 皇皇四達 洞然八荒

6

勃磎 安取厥餘 亦旣克
발 계　안 취 궐 여　역 기 극

之 皇皇四達 洞然八荒
지　황 황 사 달　통 연 팔 황

5

昔爲寇讐 今則臣僕 方
석 위 구 수　금 즉 신 복　방

其未克 窘吾室廬 婦姑
기 미 극　군 오 실 려　부 고

옛날에 원수가 지금은 신하가 되거나 종복이 된다. 그것을 이기지 못할 때에는 내 집안을 군색하게 하여 고부기

서로 싸우듯 하니 어찌 그 나머지를 취하겠는가? 그것을 극복하면 밝게 사방으로 통하니
먼 곳이 훤하게

皆在我 孰日 天下不
개재아 숙왈 천하물

歸吾仁 癢痾疾痛 擧切
귀오인 양아질통 거절

吾身 一日至焉 莫非吾事
오신 일일지언 막비오사

顔何人哉 希之則是
안하인재 희지즉시

모두 내 방에 있는 것이다. 누가 말하는가? 천하는 나의 어짊으로 귀착한다고. 남의 가려움과

아픔이 내 몸에도 절실히 느껴질 것이니

그렇게 되는 어느 날에 나의 일이 아닌 것이 없게 된다. 顔回란 어떤 분인가? 그분과 같게

되기를 바란다면 그렇게 될 것이다.

呂與叔 克己銘 癸巳年歲首 柏山散人

皆在我闍 孰日天下不
歸吾仁 癢痾疾痛擧切
吾身一日至焉莫非吾事
顔何人哉希之則是
呂與叔克己銘癸巳年歲首柏山散人

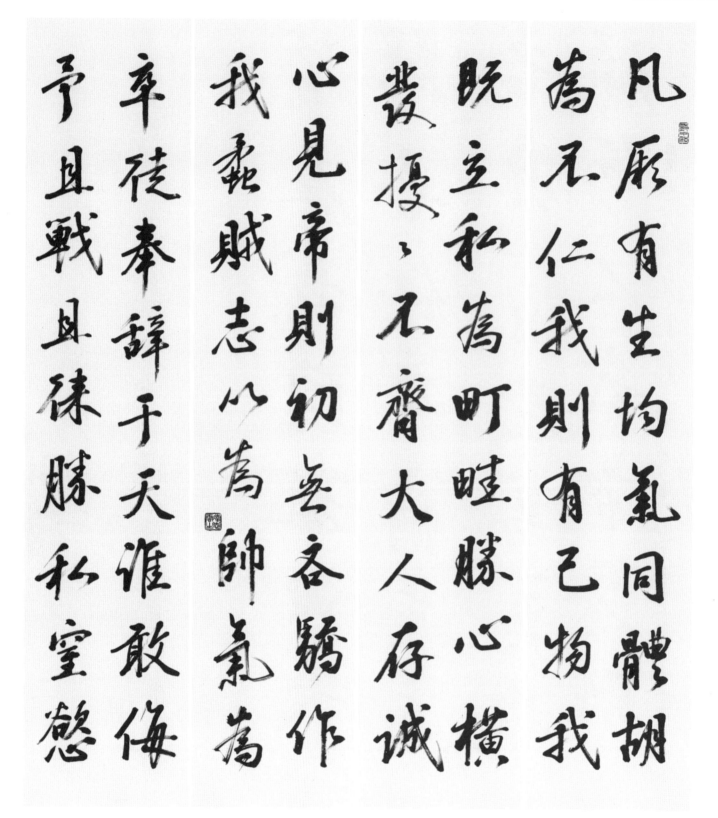

凡厥有生 均氣同體 胡爲不仁 我則有己 物我
既立 私爲町畦 勝心橫發 擾擾不齊 大人存誠
心見帝則 初無吝驕 作我孟賊 志以爲帥 氣爲
卒徒 奉辭于天 誰敢侮予 且戰且徠 勝私窒慾

범궐유생 균기동체 호위불인 아즉유기 물아
기립 사위정휴 승심횡발 요요부제 대인존성
심견제칙 초무인교 작아모적 지이위수 기위
졸도 봉사우천 수감모여 차전차래 승사질욕

35×135cm×8

昔爲寇讐 今則臣僕 方其未克 窘吾室廬 婦姑
勃磎 安取厥餘 亦旣克之 皇皇四達 洞然八荒
皆在我 孰日 天下不歸吾仁 癢痾疾痛 擧切
吾身 一日至焉 莫非吾事 顏何人哉 希之則是
呂與叔 克己銘 癸巳年歲首 柏山散人

석위구수 금즉신복 방기미극 군오실려 부고
발계 안취궐여 역기극지 황황사달 통연팔황
개재아달 숙왈 천하불귀오인 양아질통 거절
오신 일일지언 막비오사 안하인재 희지즉시
여여숙 극기명 계사년세수 백산산인

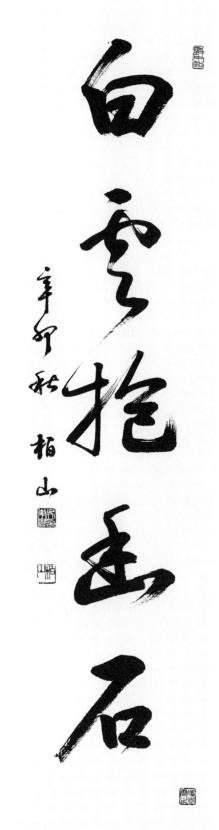

白雲抱幽石 · 35×135cm

重巖我卜居 鳥道絕人迹
庭際何所有 **白雲抱幽石**
住茲凡幾年 屢見春冬易
寄語鐘鼎家 虛名定無益

층층 바위골이 내가 사는 곳
새들은 드나들고 인적은 끊어졌다
바위골 사이에 무엇이 있나
흰 구름만 그윽히 바위를 안고 있네
내 여기 깃든지 몇 해이든가
봄 겨울 바뀌는 것 여러 차례 보았네
그대 부자들에게 내 한 말 부치노니
헛된 이름 진정 헛것일 뿐이니라
〈寒山詩〉

酒德頌

주덕송 | 劉伶 유 령

술을 좋아하는 劉伶은 술이 주는 공덕을 칭송하여 지은 글이다. 竹
林七賢의 한 사람인 유령은 老莊사상의 청담에 몰두하고 술을 마시
며 속세의 모든 예법을 무시하는 생활을 하였던 것이다. 유령에게 술
이라는 것은 사회에 가득 찬 기만에 대한 반항의 수단인 동시에 현실
도피의 수단이기도 하였다. 산림 속으로 은거하여 벼슬에 종사하지
아니하고 사회에서는 음주를 통하여 현실 세계를 망각하는 것이다.
무위자연을 존중하며 만물무차별의 허무적 인생관을 가르친 老莊의
사상이 시인, 철인들을 음주벽에 빠지게 하였으며 그 선구자 역할을
한 진대의 文士 중에 劉伶이야말로 제일가는 애주가이었다. 항상 한
단지의 술을 안고 다니며 술을 즐겼으며 삽을 가지고 따라다니는 종
자에게 '내가 죽거든 죽은 그 자리에 묻어라'고 말한 劉伶의 방일초
탈의 경지는 그 누구도 미치지 못하였다.

작가 劉伶((?-300?)은 자가 伯倫이며 생몰연대가 불명확한 晉의 沛
國(江蘇)사람이다. 죽림칠현의 같은 문사이었던 완적, 혜강등과 함께
노장사상에 몰두하며 술에 빠지는데 阮籍이 大人先生傳에서 세상 예
법을 중시하는 선비들을 속옷속의 벌레에 비유한 것처럼 권문세가들
을 나나니벌에 비유하였다.

우주 대도를 터득한 大人先生이란 사람이 있었으니 천지개벽 이래의 시간을 하루아침으로 보고 만세의 세월을 잠시라고 생각한다. 해와 달을 창문쯤으로 생각하고 광활한 천지를

뜰안과 네거리로 생각한다. 수레와 말이 없이 마음 가는 데로 활보하며 거처할 집이 없어 하늘을 천막으로 삼고 땅을 자리로 삼아 마음 가는 대로 내맡긴다. 앉으면 술잔을 잡고

3

動則 挈榼提壺 唯酒是務 焉知
동즉 설합제호 유주시무 언지

其餘 有貴介公子 縉紳處士 聞
기여 유귀개공자 진신처사 문

거동하여 어디를 가든 술통과 술병을 잡고 오로지 술 마시는 것만 일삼으니 어찌 그 나머지 귀족 공자와 고관, 초야 선비들이

4

吾風聲 議其所以 乃奮袂揚衿
오풍성 의기소이 내분몌양금

怒目切齒 陳說禮法 是非鋒起
노목절치 진설예법 시비봉기

나의 소문을 듣고 까닭을 따진다. 이내 소매를 떨치며 옷깃을 걷어붙이고 눈을 부라리고 이를 갈면서 예법을 늘어 놓으면서 칼날 세우듯 대인선생을 규탄하는 시비가 일어난다.

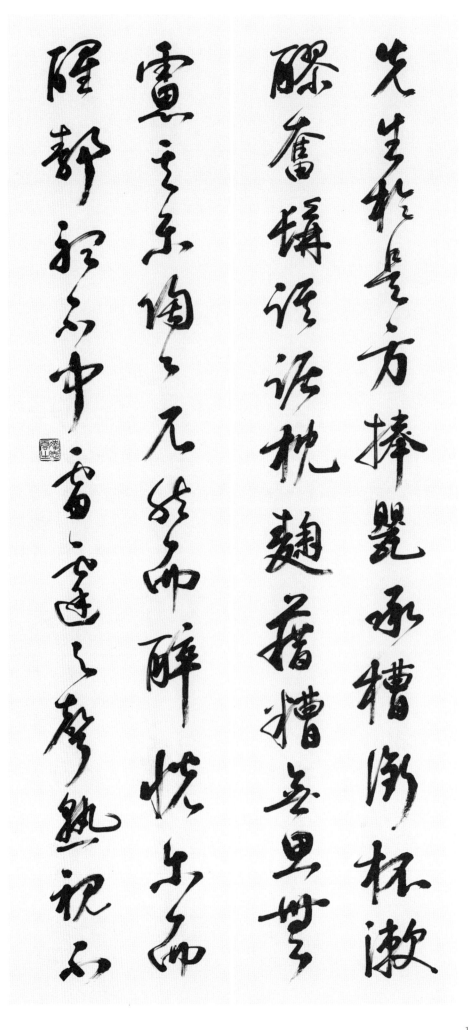

5

先生於是 方捧甖承槽 銜盃漱
선생어시 방봉앵승조 함배수

醪 奮髥踑踞 枕麴藉糟 無思無
로 분염기거 침국자조 무사무

이러한 가운데 선생은 술 단지와 술통을 들고 술잔을 대고 술을 마시며 수염을 쓰다듬고 두 다리를 쭉 뻗고 앉아서는 누룩을 베게삼고 술 찌꺼기를 자리삼아 누우니 생각도 없고

6

慮 其樂陶陶 兀然而醉 恍爾而
려 기락도도 올연이취 황이이

醒 靜聽不聞雷霆之聲 熟視不
성 정청불문뢰정지성 숙시불

걱정도 없으며 그 즐거움이 도도하였다. 멍청히 취해 있는가 하면 어슴푸레 깨어있기도 하니

가만히 들어봐도 우레 같은 소리마저 들리지 않고 자세히 살펴봐도

7
見泰山之形 不覺寒暑之切肌
견태산지형 불각한서지절기

嗜慾之感情 俯觀萬物擾擾焉
기욕지감정 부·관만물요요언

8
如江漢之浮萍 二豪侍側焉 如螟
여강한지부평 이호시측언 여라

蠃之與螟蛉
라지여명령

酒德頌 壬辰秋 柏山

태산 같은 큰 형체마저 보이지 않는다. 살을 파고드는 추위와 더위의 고통도 느끼지 못하고 무엇을 즐기고 싶은 욕망도 느끼지 못한다. 만물이 뒤섞인 속세를 굽어 보면서

그것을 長江과 漢水의 부평초쯤으로 여긴다. 선생 곁에서 따지고 달려드는 두 호걸쯤이야 마치 나나니벌이나 배추벌레쯤으로 여길 뿐이다.

酒德頌 壬辰秋 柏山

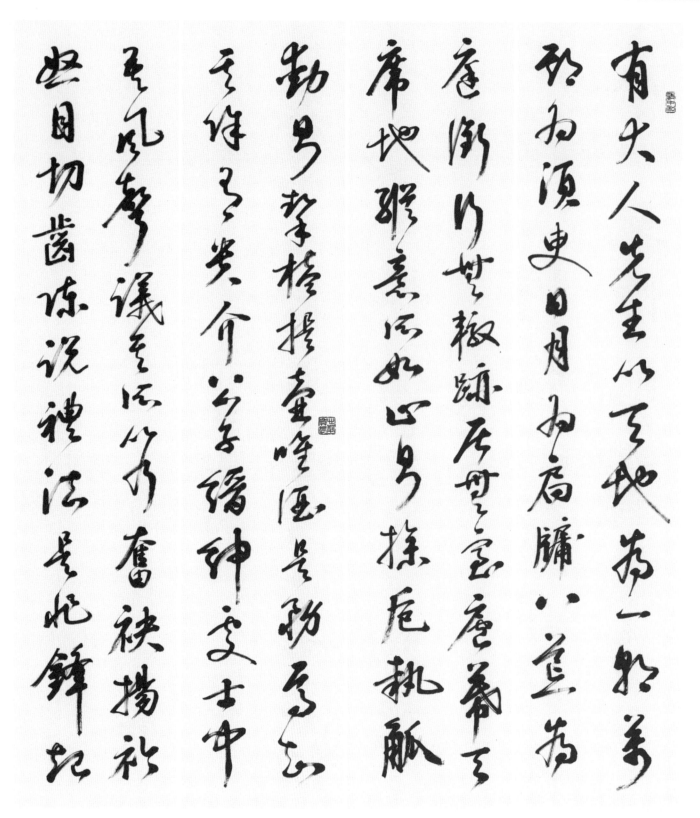

35×135cm×8

有大人先生 以天地爲一朝 萬期爲須臾 日月爲扃牖 八荒爲
庭衢 行無轍跡 居無室廬 幕天席地 縱意所如 止則操巵執瓢
動則挈榼提壺 唯酒是務 焉知其餘 有貴介公子 縉紳處士 聞
吾風聲 議其所以 乃奮袂揚衿 怒目切齒 陳說禮法 是非鋒起

유대인선생 이천지위일조 만기위수유 일월위경유 팔황위
정구 행무철적 거무실려 막천석지 종의소여 지즉조치집고
동즉 설합제호 유주시무 언지기여 유귀개공자 진신처사 문
오풍성 의기소이 내분몌양금 노목절치 진설예법 시비봉기

先生於是 方捧罌承槽 銜盃漱醪 奮髥踑踞 枕麴藉糟 無思無
慮 其樂陶陶 兀然而醉 恍爾而醒 靜聽不聞雷霆之聲 熟視不
見泰山之形 不覺寒暑之切肌 嗜慾之感情 俯觀萬物擾擾焉
如江漢之浮萍 二豪侍側焉 如蜾蠃之與螟蛉
酒德頌 壬辰秋 柏山

선생어시 방봉앵승조 함배수료 분염기거 침국자조 무사무
려 기락도도 올연이취 황이이성 정청불문뇌정지성 숙시불
견태산지형 불각한서지절기 기욕지감정 부관만물요요언
여강한지부평 이호시측언 여과라지여명령
주덕송 임진추 백산

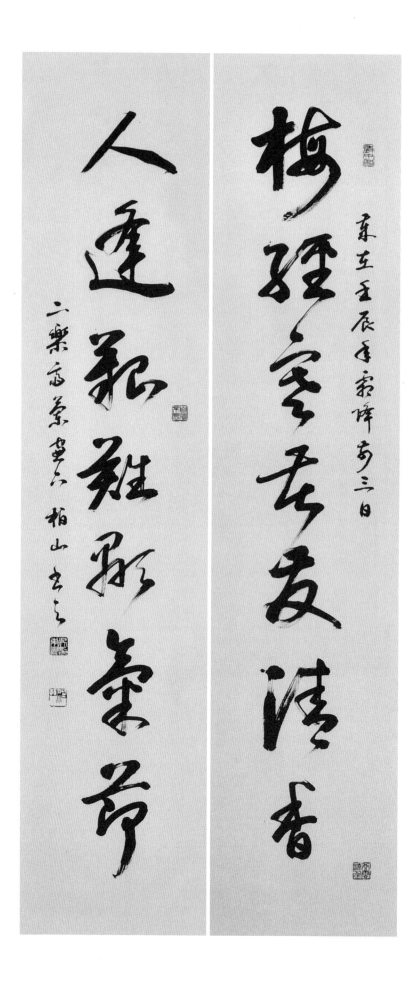

梅經寒苦 • 35×140cm×2

梅經寒苦發淸香
人逢艱難顯氣節

매화는 혹한의 고통을 격은 후
香氣를 발하고
사람은 온갖 고생을 격은 후
氣節을 나타낸다.
〈詩經句〉

安居歌

안거가 | 沈石田 심석전

어떻게 하면 평안하고 행복한 삶을 영위할 수 있는가에 대하여 일러 주고 있다. 分數를 알고 그에 만족할 줄 알아야 하며 꽃과 나무를 즐기고 마음에 번뇌를 씻고 俗塵을 멀리하면 행복할 수 있다고 한다. 청산을 마주하고 녹수를 의지하며 자연 속에서 조물주와 함께 산다면 아무런 욕될 것이 없다고 말한다. 이러한 沈周의 사상은 老莊사상에 기초한 도가사상이 바탕을 이루고 있다. 삶의 참된 길은 속세를 탈피하여 人爲를 초월하고 자연과 합일을 이루어 無爲自然이 되는 것임을 문장 속에서 말해 주고 있다. 평소 그의 이상세계가 그가 그리는 산수화에 잘 표현되는데 이「安居歌」를 읽노라면 마치 심주의 산수화를 감상하는 것 같다. '一日淸閑 一日福'은 유명한 명구가 되었는데 山水間에 한거하면 그 하루가 福된 날임을 일러주고 있다.

작자 沈周(1427-1509)는 자는 啓南, 호가 石田, 白石翁이다. 심석전으로 더 많이 알려졌으며 江蘇省 長州 출신이다. 명나라의 화가이며 명사대가의 한 사람으로 문인화, 산수, 화훼, 禽魚를 즐겨 그렸으며 특히 산수화에 뛰어나 남북화풍을 융합한 장중한 구성과 풍운이 깃든 필치의 수묵담채화에 일품이 많이 있다.

居之平安爲福 萬事分定
거지평안위복 만사분정

要知足 粗衣布履山水間
요지족 조의포리산수간

放浪形骸無拘束 好展卷
방랑형해무구속 호전권

愛種竹 花木數株喜淸目
애종죽 화목수주희청목

1

삶이 平安하면 그것이 곧 행복이며 만사는 이미 分數가 정해져 있으니 만족할 줄 알아야 하네. 허름한 옷 입고 면포 신발을 신은 채 山水間에 살지만

2

내 몸은 자유로워 걸림이 없다네. 책 읽기 좋아하고 대나무 심어 즐기며 꽃과 나무 몇 그루가 눈을 맑게 하여 기쁘기도 하네.

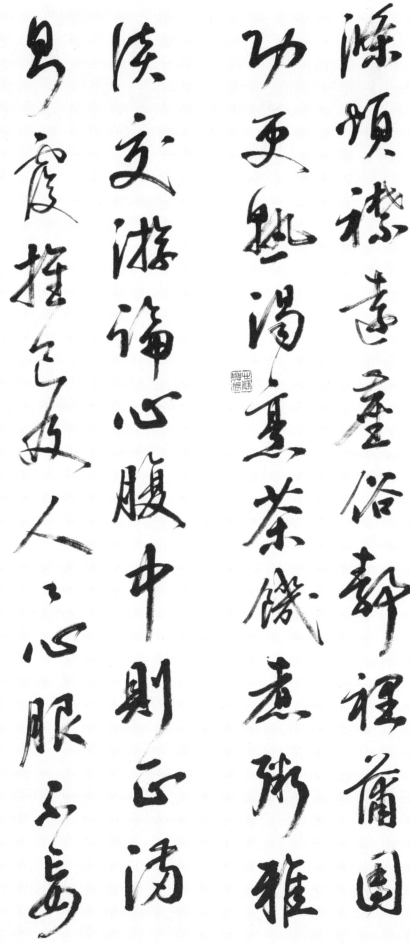

3

滌煩襟 遠塵俗 靜裏蒲團
척 번 금 원 진 속 정 리 포 단

功更熟 渴烹茶 饑煮粥 雅
공 갱 숙 갈 팽 다 기 자 죽 아

煩惱를 씻어버리고 俗塵을 멀리하여 조용히 부들자리에 앉으니 공부 더욱 깊어지네. 목마르면

茶 달이고 배고프면 粥 끓이며

4

淡交游論心腹 中則正滿
담 교 유 논 심 복 중 즉 정 만

則覆 推己及人人心服 不妄
즉 복 추 기 급 인 인 심 복 불 망

점잖고 담박한 벗들과 交遊하며 속내를 주고받네. 중심을 지키면 몸 마음 바르게 되고 꽉

차면 엎어지네. 나를 미루어 남을 對하면 남들도 마음으로 나를 따르리.

5
動 不問卜 衣食隨緣何磽
동 불문복 의식수연하녹
磽遇飮酒 歌一曲 歡會無多
록우음주 가일곡 환회무다

망령되이 행동하지 말고 점괘를 묻지 않으며 인연 따라 먹고 입으니 평범한들 어떠랴. 술자리 만나면 노래도 한 곡 부르고 연회자리 많지 않아도

6
歌再續 常警省 念無欲 世
가재속 상경성 염무욕 세
事茫茫如轉軸 人生七十古
사망망여전축 인생칠십고

잇달아 노래 부르네. 늘 경계하여 살피고 생각에 욕심을 갖지 말라. 아득한 세상사 수레바퀴 도는 것과 같다네. 예부터 칠십살 사는 사람 드물다 하지만

108

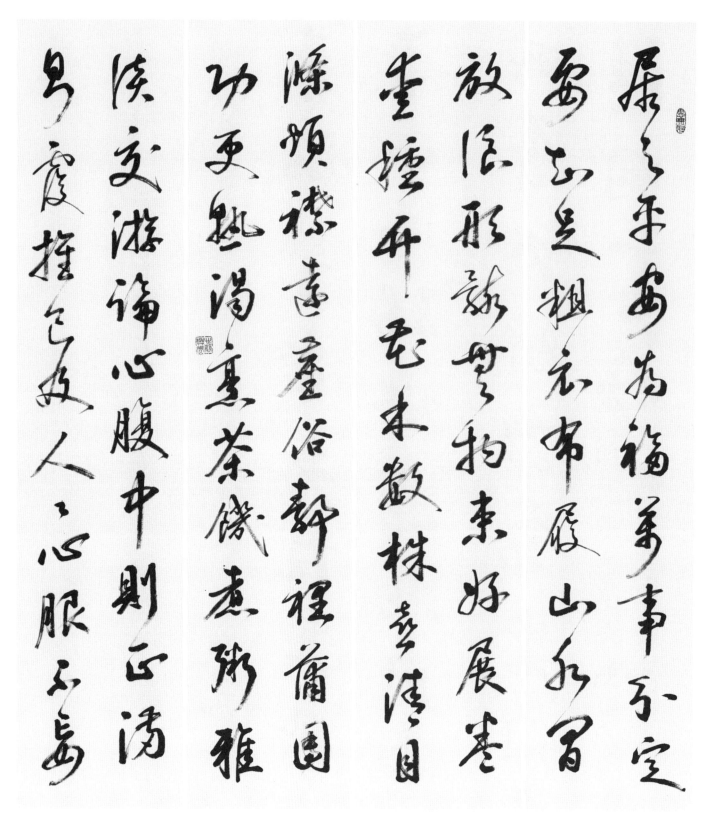

35×135cm×8

居之平安爲福 萬事分定 要知足 粗衣布履山水間
放浪形骸無拘束 好展卷 愛種竹 花木數株喜淸目
滌煩襟 遠塵俗 靜裏蒲團 功更熟 渴烹茶 饑煮粥 雅
淡交游論心腹 中則正 滿則覆 推己及人人心服 不妄

거지평안위복 만사분정 요지족 조의포리산수간
방랑형해무구속 호전권 애종죽 화목수주희청목
척번금 원진속 정리포단 공갱숙 갈팽다 기자죽 아
담교유논심복 중즉정 만즉복 추기급인인심복 불망

安居歌

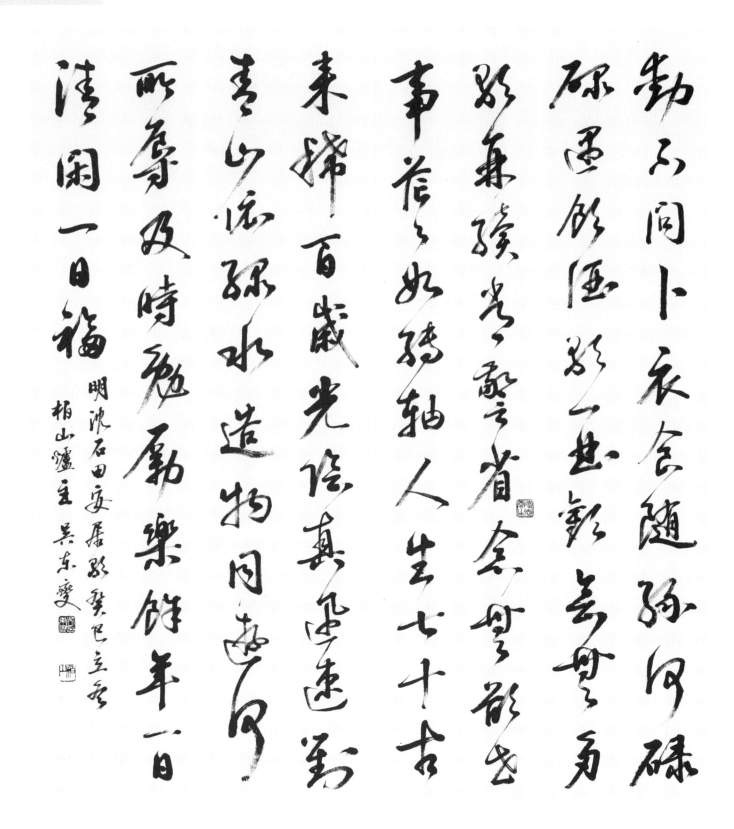

動 不問卜 衣食隨緣何碌碌 遇飮酒 歌一曲 歡會無多
歌再續 常警省 念無欲 世事茫茫如轉軸 人生七十古
來稀 百歲光陰眞迅速 對靑山 依綠水 造物同遊何
所辱 及時勉勵樂餘年 一日淸閑一日福

明沈石田 安居歌 癸巳立冬 柏山爐主 吳東燮

동 불문복 의식수연하녹록 우음주 가일곡 환회무다
가재속 상경성 염무욕 세사망망여전축 인생칠십고
래희 백세광음진신속 대청산 의녹수 조물동유하
소욕 급시면려낙여년 일일청한일일복

명심석전 안거가 계사입동 백산로주 오동섭

晩意 · 35×135cm

萬壑千峰外 孤雲獨鳥還
此年居是寺 來歲向何山
風息松窓靜 香銷禪室閑
此生吾已斷 樓迹水雲間

수많은 골과 봉우리 너머에서
외로운 구름과 새 돌아오네
올 해는 이 절에서 지내지만
내년에는 어느 산으로 갈까
소나무에 바람 자니 창문이 조용하고
향이 타고나니 선실도 한가롭다
내 인생 이미 세상과 인연 끊었으니
물과 구름 사이에서 머무리라
〈梅月堂詩〉

古硯銘

고연명 | 唐庚 당경

古硯을 두고 쓴 銘으로서 주의는 養生의 道를 논한 문장이다. 붓은
쉽게 상하고 먹은 닳아져서 없어지지만 벼루는 견고하여 몇 세대를
전해져 내려온다. 벼루에 새긴 말은 마지막에 나오는 '銘에 이르기
를' 다음부터이다. 鈍으로서 體를 삼고 靜으로서 작용함이 양생의
道라는 것을 벼루에 붙여 말하고 있으며 銘 이전에 서술한 것은 銘에
대한 설명으로 序에 해당되는 부분이다. 작자는 세상에서의 처세법
이나 양생법은 이 벼루와 같이 둔하고 고요해야한다고 생각하면서
이 글을 쓴 것이다. 鈍과 靜을 존중하는 것이 도가의 養生訓이다. 壽
夭는 운명이어서 양생이 무의미하다고 해도 天命과 天壽를 다하려면
역시 鈍과 靜을 지켜야 한다고 말한다.

작자 당경(1071-1121)은 북송 眉州 丹稜 사람이며 字는 子西이다.
哲宗 紹聖연간에 진사에 급제하여 徽宗 때 宗子博士가 되었다. 문장이
정밀하고 세사에 통달하였으며 문채와 풍류가 넉넉하였다. 〈眉山唐先
生文集〉 30권이 있으며 그 밖에 〈三國雜錄〉, 〈唐子西文錄〉이 있다.

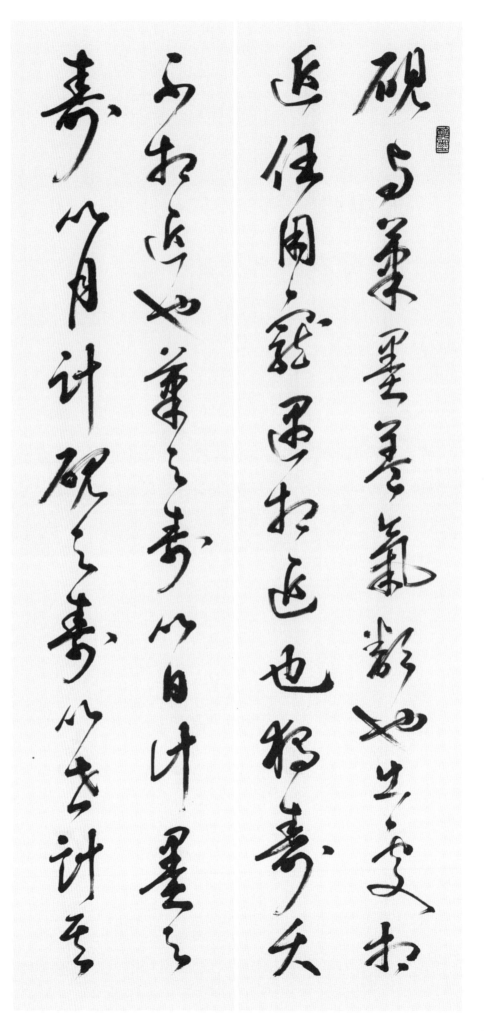

硯與筆墨 蓋氣類也 出處相
연여필묵 개기류야 출처상

近 任用寵遇相近也 獨壽夭
근 임용총우상근야 독수요

不相近也 筆之壽以日計 墨之
불상근야 필지수이일계 묵지

壽以月計 硯之壽以世計 其
수이월계 연지수이세계 기

벼루, 붓, 먹은 뜻을 같이 하는 기물들이다. 나아가는 곳이 서로 비슷하고 쓰이는 바와 사랑

받고 대우받는 바도 유사하다. 다만 오래 살고 일찍 죽는 것이

서로 비슷하지 않을 뿐인데 붓의 수명은 날로 헤아리고 먹의 수명은 달로 헤아리며 벼루의

수명은 세대로 헤아린다.

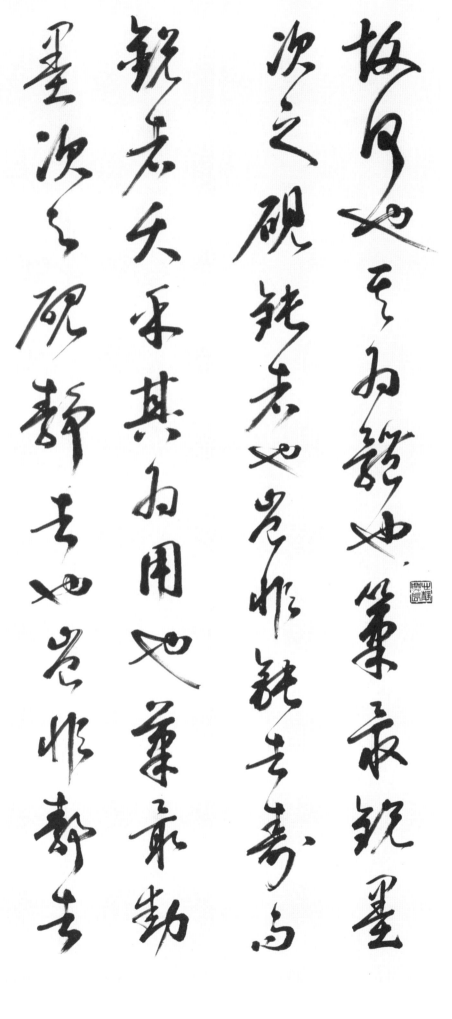

<div>

3

故何也 其爲體也 筆最銳 墨
고하야 기위체야 필최예 묵

次之 硯鈍者也 豈非鈍者壽而
차지 연둔자야 기비둔자수이

4

銳者夭乎 其爲用也 筆最動
예자요호 기위용야 필최동

墨次之 硯靜者也 豈非靜者
묵차지 연정자야 기비정자

</div>

어찌하여 그러한가? 이들의 몸체로 보면 붓이 제일 뾰족하고 먹이 그 다음이요 벼루는 우둔한 것이다. 어찌하여 우둔한 것은 명이 길고

예리한 것은 요절하는 것일가? 그들의 쓰임새로 보면 붓이 가장 많이 움직이고 먹이 그 다음이요 벼루는 움직이지 않는 것이다. 어찌하여 고요한 것은

<div style="writing-mode: vertical-rl">

5

壽而動者天乎 吾於是 得養
수이동자요호 오어시 득양

生焉 以鈍爲體 以靜爲用 或曰
생언 이둔위체 이정위용 혹왈

6

壽夭數也 非鈍銳動靜所制
수요수야 비둔예동정소제

借令筆不銳不動 吾知其不能
차령필불예부동 오지기불능

</div>

명이 길고 움직이지 않는 것은 요절하는가? 나는 여기에서 양생법을 터득하게 되었으니 우둔한 것으로 몸체를 삼고 고요한 것으로 쓰임새를 삼는 것이다. 어떤 사람은 말할 것이다.

「오래 살고 일찍 죽는 것은 운명이니 우둔함, 예리함, 움직임과 고요함에 제약되는 것이 아니다. 가령 붓은 예리하지 않고 움직이지 않을지라도

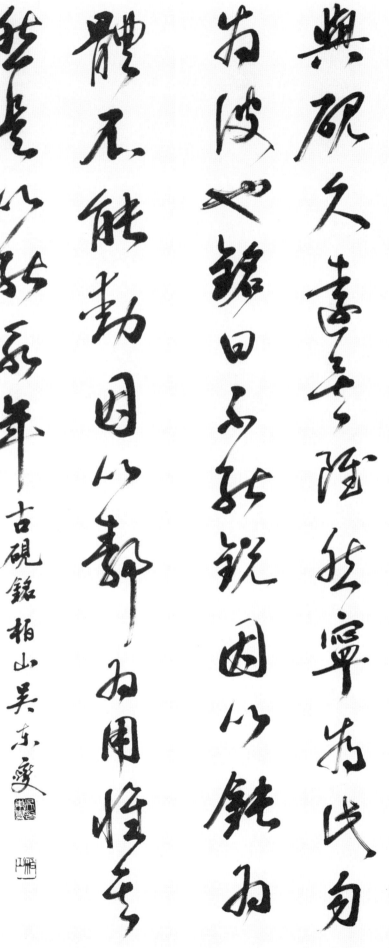

7

與硯久遠矣 雖然寧爲此 勿
여 연 구 원 의　수 연 영 위 차　물

爲彼也 銘曰 不能銳 因以鈍爲
위피야　명왈　불능예　인이둔위

8

體 不能動 因以靜爲用 惟其
체　불능동　인이정위용　유기

然是以能永年
연시이능영년

古硯銘 柏山 吳東燮

벼루처럼 오래 갈 수 없음을 나는 안다. 비록 이와 같을지언정 그렇게 해서는 안 된다. 명에 이른다. 예리하지 못하여 우둔함을 몸통으로 삼고

움직일 수 없는지라 고요함으로 쓰임새를 삼는다. 오직 이렇게 함으로서 수명을 영원히 할 수 있는 것이다.

古硯銘 柏山 吳東燮

117

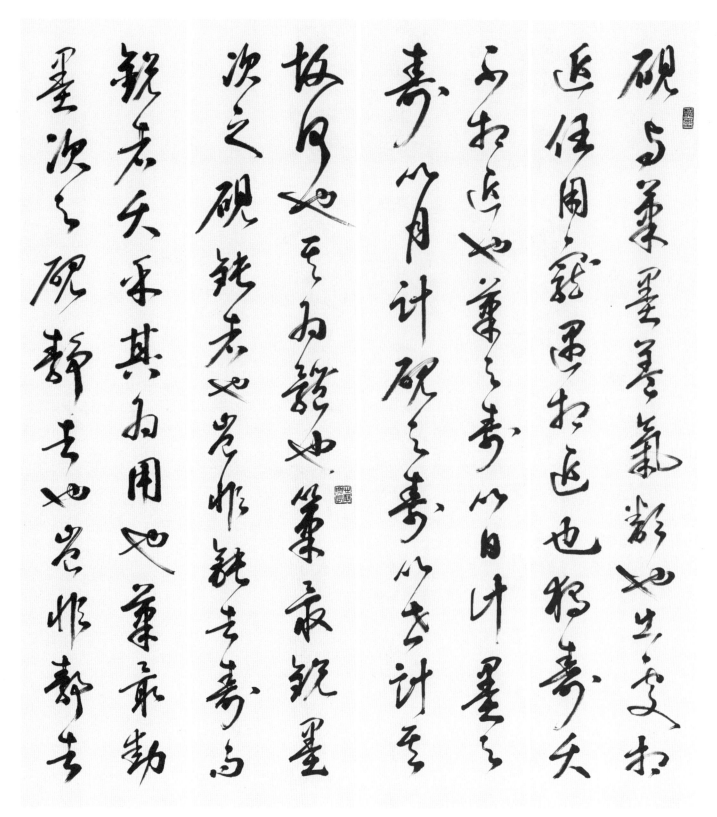

35×135cm×8

硯與筆墨 蓋氣類也 出處相近 任用寵遇相近也 獨壽夭
不相近也 筆之壽以日計 墨之壽以月計 硯之壽以世計 其
故何也 其爲體也 筆最銳 墨次之 硯鈍者也 豈非鈍者壽而
銳者夭乎 其爲用也 筆最動 墨次之 硯靜者也 豈非靜者

연여필묵 개기류야 출처상근 임용총우상근야 독수요
불상근야 필지수이일계 묵지수이월계 연지수이세계 기
고하야 기위체야 필최예 묵차지 연둔자야 기비둔자수이
예자요호 기위용야 필최동 묵차지 연정자야 기비정자

壽而動者天乎 吾於是 得養生焉 以鈍爲體 以靜爲用 或曰
壽夭數也 非鈍銳動靜所制 借令筆不銳不動 吾知其不能
與硯久遠矣 雖然寧爲此 勿爲彼也 銘曰 不能銳 因以鈍爲
體 不能動 因以靜爲用 惟其然是以能永年

古硯銘 柏山 吳東燮

수이동자요호 오어시 득양생언 이둔위체 이정위용 혹왈
수요수야 비둔예동정소제 차령필불예부동 오지기불능
여연구원의 수연영위차 물위피야 명왈 불능예 인이둔위
체 불능동 인이정위용 유기연시이능영년

고연명 백산 오동섭

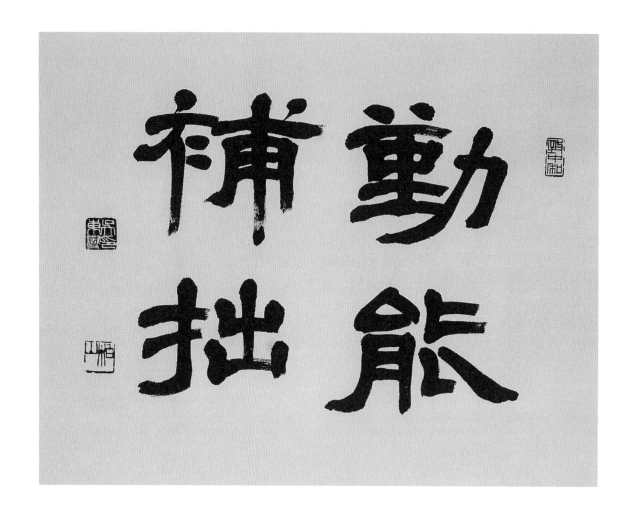

勤能輔拙 · 50×50cm

부지런함은 모자람을 보완할 수 있다.

飲中八僊歌

음중팔선가 | 杜甫 두보

杜甫의 「飲中八僊歌」는 술을 좋아하여 잘 마시는 여덟 사람의 명사들을 약간 익살스럽게 노래한 작품이다. 여기에 등장하는 팔선은 이백(李白), 하지장(賀知章), 이적지(李適之), 여양왕(汝陽王) 이진(李璡), 최종지(崔宗之), 소진(蘇晉), 장욱(張旭), 초수(焦遂) 등 八人인데 이에 근거하여 신당서의 〈文藝傳〉(문인전기)에서는 이들을 酒中八仙이라고 하였다. 酒仙 여덟 사람의 개성에 대하여 시작이나 전개, 결말이 없이 단편적으로 서술되어 있어 특이한 형식을 보이고 있다. 인물에 따라서 두 句 또는 세 句씩 단적으로 표현하였는데 유독 李白에 대해서는 네 句가 할애되었다. 이백에게 술과 관련된 詩作과 일화가 많기도 하지만 두보가 이백과 남다른 교유를 가졌기 때문일 것이다. 이 詩에 나타난 여덟 사람의 奇行은 그들의 일상 행적에 근거하여 서술한 것이며 두보는 위진 시대 죽림칠현의 풍류를 본떠서 그들의 술 마시는 超俗美를 표현하였다.

작자 두보(杜甫 712-770)는 字가 自美, 호는 少陵이며 湖北省 襄陽 사람이다. 장안 근처의 杜陵에 살았다고 하여 杜陵布衣 또는 少陵野老라고 불렸으며 이백과 이름을 나란히 하는 중국 최고의 시인으로 인정받아 이백은 詩仙, 두보는 詩聖으로 불리어지고 있다. 안사의 난을 겪으면서 우국충정이 넘치고 사회부조리를 소재로 한 사회시를 많이 남겨서 그의 詩를 詩史라고도 한다. 대표작 「北征」, 「兵車行」 외에 1450여 首가 현존하며 〈杜工部集〉 25권이 전해지고 있다.

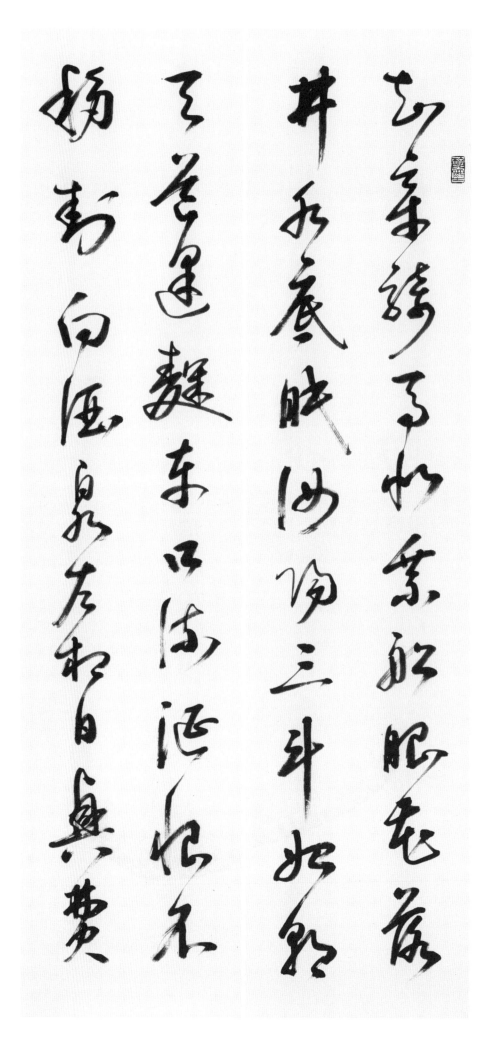

술 취한 賀知章 말을 타면 배 탄 것 같고, 눈앞이 몽롱하여 우물 속에 빠지면 물 바닥에서 잔다네. 汝陽王은 술 서 말을 마시고야 비로소 조정에 들고,

길 가다 누룩 실은 수레만 봐도 침을 흘리며, 주천으로 封地가 옮겨지지 않음을 한탄한다네. 좌상 李適之는 날마다 주흥에 만 전씩 쓰는데,

3

萬錢 飮如長鯨吸百川 銜
만전 음여장경흡백천 함

盃樂聖稱世賢 宗之瀟灑
배낙성칭세현 종지소쇄

崔宗之는 참으로 말쑥한 미남자,

마치 큰 고래가 강물 들이키듯 술 마시며, 잔 들고 성인의 도 즐기며 현인이라 자칭한다네.

4

美少年 擧觴白眼望青天
미소년 거상백안망청천

皎如玉樹臨風前 蘇晉長
교여옥수임풍전 소진장

잔 들고 속된 세상 백안시 하여 푸른 하늘 쳐다볼 때면, 말쑥한 모습은 바람을 맞고 서 있는
玉樹 같다네. 蘇晉은

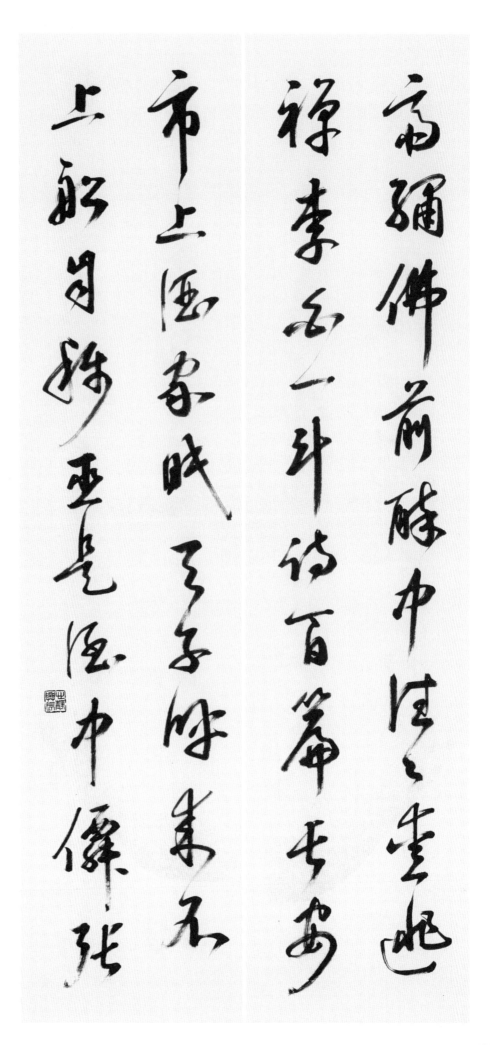

장안 저자 술집에서 잠을 잤으며, 천자가 오라고 불러도 배에 오르지 않고, 스스로 술의

신선이라고 일컫는다네.

수놓은 불상 앞에서 오래도록 재계하면서, 취하기만 하면 종종 속세 도피하여 禪에 들기

좋아한다네. 李白은 술 한 말 마시면 시 백편을 짓고,

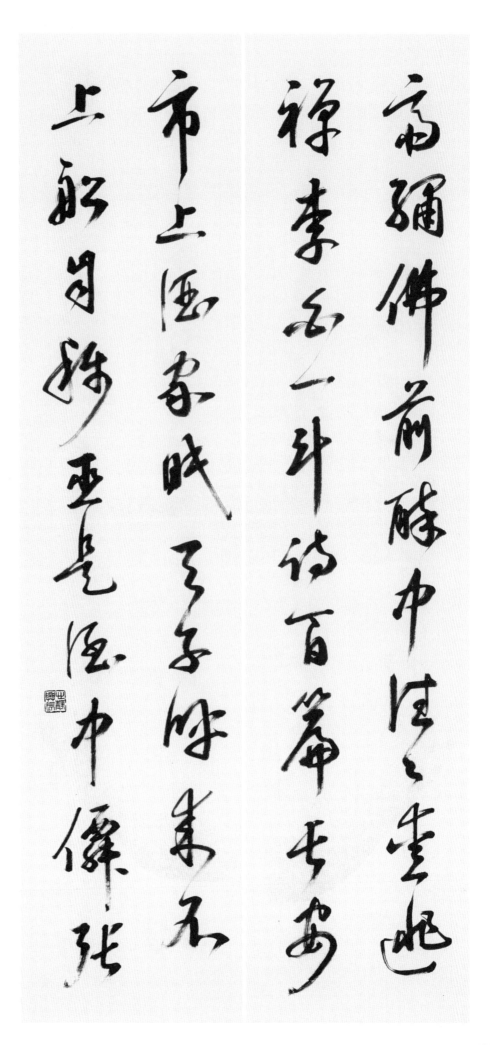

6

市上酒家眠　天子呼來不
시상주가면　천자호래불

上船　自稱臣是酒中仙　張
상선　자칭신시주중선　장

5

齋繡佛前　醉中往往愛逃
재수불전　취중왕왕애도

禪　李白一斗詩百篇　長安
선　이백일두시백편　장안

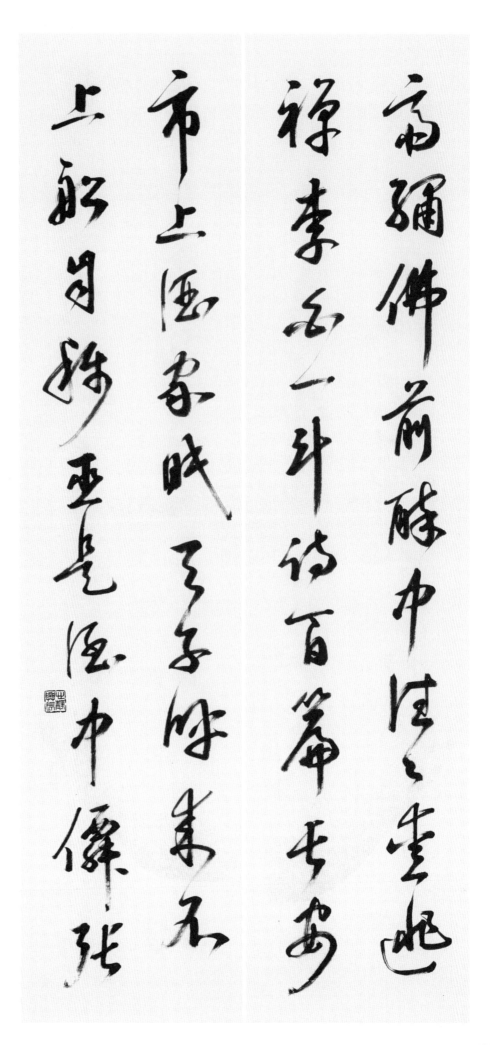

7

旭三盃草聖傳　脫帽露頂
욱 삼 배 초 성 전　탈 모 로 정

王公前　揮毫落紙如雲烟
왕 공 전　휘 호 낙 지 여 운 연

8

焦遂五斗方卓然　高談雄
초 수 오 두 방 탁 연　고 담 웅

辯驚四筵
변 경 사 연

張旭은 술 석 잔 마시고 붓을 잡는 초서의 성인으로 전해지는데, 술 취하면 왕공 앞에서도 정수리를 드러내고, 종이위에 휘호하면 구름안개 일듯 하네.

焦遂는 닷 말 술을 마셔야 비로소 말이 제대로 나오고, 고담웅변으로 좌중을 놀라게 한다네.

杜甫詩 飮中八僊歌 癸巳仲秋 蹲洋齋蘭窓下 柏山逸民

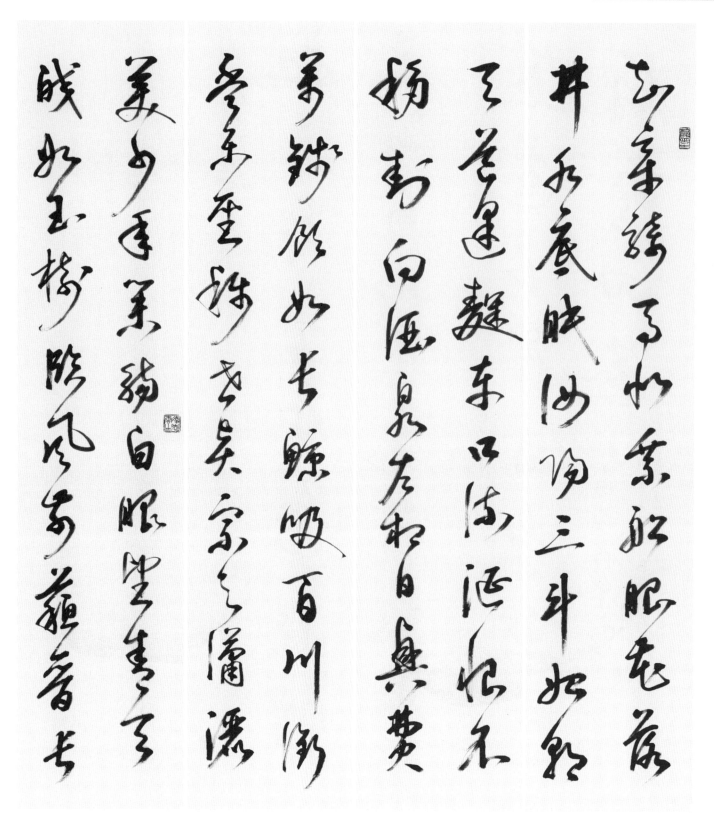

35×135cm×8

知章騎馬似乘船 眼花落井水底眠 汝陽三斗始朝
天 道逢麴車口流涎 恨不移封向酒泉 左相日興費
萬錢 飲如長鯨吸百川 銜盃樂聖稱世賢 宗之瀟灑
美少年 擧觴白眼望靑天 皎如玉樹臨風前 蘇晉長

지장기마사승선 안화낙정수저면 여양삼두시조
천 도봉국차구류연 한불이봉향주천 좌상일흥비
만전 음여장경흡백천 함배낙성칭세현 종지소쇄
미소년 거상백안망청천 교여옥수임풍전 소진장

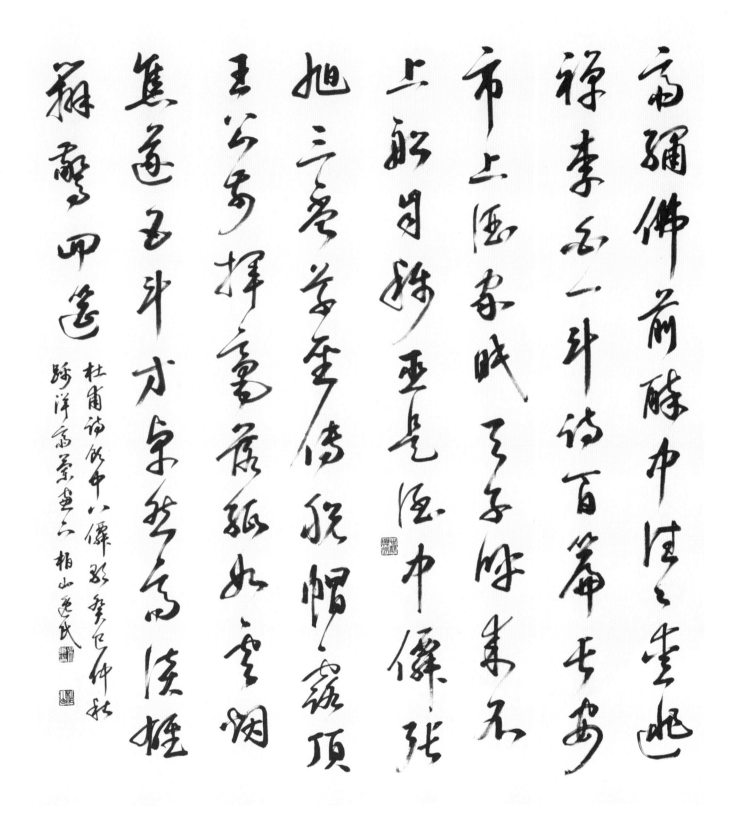

飲中八僊歌

齋繡佛前 醉中往往愛逃禪 李白一斗詩百篇 長安
市上酒家眠 天子呼來不上船 自稱臣是酒中仙 張
旭三盃草聖傳 脫帽露頂王公前 揮毫落紙如雲烟
焦邃五斗方卓然 高談雄辯驚四筵

杜甫詩 飮中八僊歌 癸巳仲秋 踽洋齋蘭窓下 柏山逸民

재수불전 취중왕왕애도선 이백일두시백편 장안
시상주가면 천자호래불상선 자칭신시주중선 장
욱삼배초성전 탈모노정왕공전 휘호낙지여운연
초수오두방탁연 고담웅변경사연

두보시 음중팔선가 계사중추 우양재난창하 백산일민

127

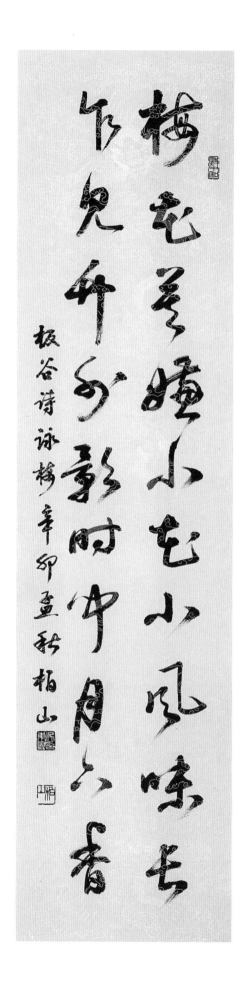

詠梅 · 35×135cm

梅花莫嫌小 花小風味長
乍見竹外影 時聞月下香

매화꽃 작다고 싫어하랴
꽃은 작아도 풍미는 좋다네
대숲 밖으로 꽃그림자 잠간 보이고
때때로 달빛아래 꽃향기 맡네
〈板谷 成允譜〉

前赤壁賦

전적벽부 | 蘇軾 소식

「赤壁賦」는 宋의 元豊 5년(1082) 가을밤, 소동파가 적벽에서 뱃놀이를 하면서 읊은 작품이다. 韻이 있는 산문형식으로 작성되었으며 그 내용 또한 운율이 풍부하고 변화가 많으며 동파의 낭만적인 인생관이 달밤의 아름다운 풍경과 회고의 정감이 역어내는 명문이다.

이 賦는 역경에 처해있던 동파가 그에 굴하지 않고 자신의 가치를 존중하며 유유자적한 생활을 즐기는 고매한 정신이 담겨 있다. 동파는 끊임없이 변한다고 생각되는 현상이 바로 무한한 본체의 발현임을 이야기하며 장자의 낭만적인 생명관을 서술한다. 만물은 如一하며 모두 무한한 생명의 근원을 가지고 있으니 다른 어떤 존재를 부러워할 까닭이 있겠는가. 湘江의 맑은 바람과 산위에 뜬 달을 즐기며 개성에 따라 살자는 것이다. 동파는 그의 사상은 莊子에서, 표현기법은 楚辭에서 배워 이것을 자신의 것으로 만들어 쓴 작품이 바로 「赤壁賦」이다.

작가 蘇軾(1036-1101)은 字가 子瞻, 號는 東坡이며 宋의 四川省 眉山 출신이다. 아버지 洵, 동생 轍과 함께 삼부자를 三蘇라하며 모두 당송팔대가에 속한다. 동파는 성격이 활달하고 經史에 정통하였으며 시문뿐만 아니라 서화에도 뛰어났다. 元豊 2년에 황주에 유배되었는데 동파라는 곳에 거처를 마련하고 호를 東坡居士라고 불렀으며 이때 전, 후적벽부 두 편이 작문되었던 것이다. 시호는 文忠이며 〈東坡全集〉 115권이 있다.

1

壬戌之秋七月旣望 蘇子與客 汎舟遊 於赤壁之下 淸風徐來 水波不興 擧酒屬客 誦明月之詩 歌窈窕之章 少焉 月

임술지추칠월기망 소자여객 범주유 어적벽지하 청풍서래 수파불흥 거주속객 송명월지시 가요조지장 소언 월

임술년 가을 칠월 십육일에 소자가 客과 더불어 적벽강 아래에서 배를 띄어 노닐고 있었다. 청풍은 서서히 불어 오고 파도는 일지 않았다. 술을 들어 客에게 권하고 명월시를 읊으며 요조의 구절을 노래하였다. 잠시 후

2

出於東山之上 徘徊於斗牛之間 白露橫江 水光接天 縱一葦之所如 凌萬頃之茫然 浩浩乎如憑虛御風 而不知其

출어동산지상 배회어두우지간 백로횡강 수광접천 종일위지소여 능만경지망연 호호호여빙허어풍 이부지기

달이 동산위로 떠올라 남두성과 견우성 사이를 배회하니 흰 이슬은 강물에 비껴있고 물빛은 하늘에 닿아 있었다. 한 조각 작은 배를 가는 대로 맡겨두고 한없이 드넓은 만경의 아득한 물결을 타고 가니 넓고 넓어 마치 허공에 의지하고 바람을 타고 가는 듯

4

懷望美人兮 天一方 客有吹洞簫者 倚歌而和之 其聲嗚嗚然 如怨如慕 如泣如訴 餘音嫋嫋 不絕如縷 舞幽壑之潛蛟

회망미인혜 천일방 객유취통소자 의가이화지 기성오오연 여원여모 여읍여소 여음뇨뇨 부절여루 무유학지잠교

3

所止 飄飄乎如遺世獨立 羽化而登仙於 是 飲酒樂甚 扣舷而歌之 歌曰 桂棹兮 蘭槳 擊空明兮泝流光 渺渺兮余

소지 표표호여유세독립 우화이등선어 시 음주락심 구현이가지 가왈 계도혜 난장 격공명혜소류광 묘묘혜여

그 머무를 바를 모르며 두둥실 가벼이 떠감이 마치 세상을 잊고 홀로 선채 날개가 돋아 신선이 되어 날아오르는 듯하였다. 노래에 이르기를 「계수나무 노와 모란 삿대로 저으며 물속에 비친 밝은 달그림자를 치며 흐르는 강물을 거슬러 올라가네. 아득하고도 아득하구나

내 마음이여 아름다운 사람을 바라보니 하늘저 한쪽에 있구나」라고 하였다. 客중에 퉁소자가 노래에 맞추어 연주하니 그 소리 구슬퍼서 원망하는 듯 사모하는 듯 우는 듯 하소연하는 듯하였다. 그 여음이 가냘프고 길게 이어져 끊이지 않는 것이 실과 같으니 깊은 골짜기의 교룡을 춤추게 하고

（草書 작품 — 蘇軾「赤壁賦」）

5

泣孤舟之嫠婦 蘇子愀然 正襟危坐 而問 客曰 何爲 其然也 客曰 月明星稀 烏鵲南飛 此非曹孟德之詩乎 西望夏口

읍고주지리부 소자초연 정금위좌 이문 객왈 하위 기연야 객왈 월명성희 오작남비 차비조맹덕지시호 서망하구

외로운 배에 있는 과부를 흐느끼게 할 만하였다. 소자는 애처로운 듯 옷깃을 바로 잡고 정좌하여 손님에게 물었다. 「어찌 그리 구슬프게 퉁소를 부는가」 客이 대답하였다. 「달이 밝으니 별이 드물고 까막까치가 남쪽으로 날아간다는 구절은 조맹덕(曹操)의 시가 아닌가 서쪽으로 하구를 바라보고

6

東望武昌 山川相繆 鬱乎蒼蒼 此非孟 德之困於周郎者乎 方其破荊州 下江 陵 順流而東也 舳艫千里 旌旗蔽空 釃

동망무창 산천상무 울호창창 차비맹 덕지곤어주랑자호 방기파형주 하강 릉 순류이동야 축로천리 정기폐공 시

동쪽으로 무창을 바라보니 산과 물이 서로 엉켜있고 나무들이 울창하여 이는 맹덕이 주랑(周瑜)에게 곤욕을 당한 곳이 아닌가? 그가 형주를 격파하고 강릉을 점령한 후 물결을 따라 동쪽으로 진격할때 전함이 천리에 이어졌고 군기가 하늘을 가리었다. 술잔을 들고

132

酒臨江 橫槊賦詩 固一世之雄也 而今安 在哉 況吾與子 漁樵於江渚之上 侶魚蝦 而友麋鹿 駕一葉之扁舟 舉匏樽以相

주임강 황삭부시 고일세지웅야 이금안 재재 황오여자 어초어강저지상 려어하 이우미록 가일엽지편주 거포준이상

강물을 내려다보면서 창을 비껴들고 시를 읊으니 한 세상의 영웅이었는데 지금은 어디에 있단 말인가. 그에 비하여 나와 그대는 강가에서 고기 잡고 나무하며 물고기와 새우와 짝하고 고라니와 사슴과 벗하고 있네. 조각배를 타고 술 바가지를 들고 서로 잔질하니

屬 奇蜉蝣於天地 渺滄海之一粟 哀吾 生之須臾 羨長江之無窮 挾飛仙以遨 遊抱明月而長終 知不可乎驟得 託遺響

속 기부유어천지 묘창해지일속 애오 생지수유 선장강지무궁 협비선이오 유포명월이장종 지불가호취득 탁유향

천지에 붙어사는 하루살이이며 아득히 푸른 바다위에 한 알의 좁쌀에 지나지 않네. 내 인생 덧없이 짧음을 슬퍼하고 장강의 무궁함을 부러워하여 하노라. 나르는 신선을 끌어안고 한가로이 노닐며 저 밝은 달을 안고서 오래 살다 죽으려하지만 쉬이 얻을 수 없음을 알고 인생의 서글픔을 통소소리의 여운에 붙여

9

於悲風 蘇子曰 客亦知夫水與月乎 逝者 如斯 而未嘗往也 盈虛者如彼 而卒莫 消長也 蓋將自其變者而觀之 則天地

어비풍 소자왈 객역지부수여월호 서자 여사 이미상왕야 영허자여피 이졸막 소장야 개장자기변자이관지 즉천지

바람에 실어 보내노라.」 소자가 말하였다. 「客역시 저 물과 달을 아시겠지. 흘러가는 것은 이 강물과 같지만 일찍이 다 흘러가 버리지 않았으며 차고 비는 것은 저 달과 같지만 마침내 사라져 없어지거나 더 커지는 일이 없다. 대개 그 변화하는 입장에서 본다면

10

曾不能以一瞬 自其不變者以觀之 則物 與我皆無盡也 而又何羨乎 且夫天地之 間 物各有主 苟非吾之所有 雖一毫而莫

증불능이일순 자기불변자이관지 즉물 여아개무진야 이우하선호 차부천지지 간 물각유주 구비오지소유 수일호이막

곧 천지도 한 순간도 그대로 있을 수 없고 그 변화하지 않는 입장에서 본다면 물체와 우리 인간 모두 다함이 없는 것이니 또 무엇을 부러워할 것인가? 또한 저 천지 사이에 있는 물체는 각각 주인이 있으니 만일 나의 소유가 아닌 것은 비록 털끝만한 것이라도

取 惟江上之淸風 與山間之明月 耳得 之而爲聲 目寓之而成色 取之無禁 用之不竭 是造物者之無盡藏也 而吾

취 유강상지청풍 여산간지명월 이득 지이위성 목우지이성색 취지무금 용지불갈 시조물자지무진장야 이오

與子之所共樂 客喜而笑 洗盞更酌 肴核 旣盡 盃盤狼藉 相與枕藉乎舟中 不知 東方之旣白

여자지소공락 객희이소 세잔갱작 효핵 기진 배반낭자 상여침자호주중 부지 동방지기백

前赤壁賦 癸巳仲夏 柏山 吳東燮

취하지 말아야 할 것이다. 다만 강위에서 불어오는 청풍과 산위에 떠오르는 명월은 귀로 들으면 소리가 되고 눈으로 보면 색을 이루 어 아무리 취해도 금함이 없고 아무리 써도 다함이 없으니 이는 조물주의 무궁무진한 보고이며

그대와 내가 함께 즐기는 것이다.」 객이 기뻐 웃으며 잔을 씻어 다시 잔질하니 이미 안주가 다 떨어지고 술잔과 소반이 어지러이 흩어 져 있었다. 배 가운데에서 서로를 베고 누워서 잠드니 동방이 훤하게 밝았음을 알지 못하였다.

35×135cm×12

壬戌之秋七月旣望 蘇子與客 汎舟遊於赤壁之下 淸風徐來 水波不興 擧酒屬客 誦明月之詩 歌窈窕之章 少焉 月
임술지추칠월기망 소자여객 범주유어적벽지하 청풍서래 수파불흥 거주속객 송명월지시 가요조지장 소언 월

出於東山之上 徘徊於斗牛之間 白露橫江 水光接天 縱一葦之所如 凌萬頃之茫然 浩浩乎如憑虛御風 而不知其
출어동산지상 배회어두우지간 백로횡강 수광접천 종일위지소여 능만경지망연 호호호여빙허어풍 이부지기

所止 飄飄乎如遺世獨立 羽化而登仙 於是 飮酒樂甚 扣舷而歌之 歌曰 桂棹兮蘭槳 擊空明兮泝流光 渺渺兮余
소지 표표호여유세독립 우화이등선 어시 음주락심 구현이가지 가왈 계도혜난장 격공명혜소류광 묘묘혜여

懷望美人兮 天一方 客有吹洞簫者 倚歌而和之 其聲嗚嗚然 如怨如慕 如泣如訴 餘音嫋嫋 不絕如縷 舞幽壑之潛蛟
회망미인혜 천일방 객유취통소자 의가이화지 기성오오연 여원여모 여읍여소 여음뇨뇨 부절여루 무유학지잠교

136

泣孤舟之嫠婦 蘇子愀然 正襟危坐而問客曰 何爲其然也 客曰 月明星稀 烏鵲南飛 此非曹孟德之詩乎 西望夏口
읍고주지리부 소자초연 정금위좌이문객왈 하위기연야 객왈 월명성희 오작남비 차비조맹덕지시호 서망하구

東望武昌 山川相繆 鬱乎蒼蒼 此非孟德之困於周郎者乎 方其破荊州 下江陵 順流而東也 舳艫千里 旌旗蔽空 釃
동망무창 산천상무 울호창창 차비맹덕지곤어주랑자호 방기파형주 하강릉 순류이동야 축로천리 정기폐공 시

酒臨江 橫槊賦詩 固一世之雄也 而今安 在哉 況吾與子 漁樵於江渚之上 侶魚蝦 而友麋鹿 駕一葉之扁舟 擧匏樽以相
주임강 횡삭부시 고일세지웅야 이금안 재재 황오여자 어초어강저지상 려어하 이우미록 가일엽지편주 거포준이상

屬 寄蜉蝣於天地 渺滄海之一粟 哀吾生之須臾 羨長江之無窮 挾飛仙以遨 遊抱明月而長終 知不可乎驟得 託遺響
속 기부유어천지 묘창해지일속 애오생지수유 선장강지무궁 협비선이오 유포명월이장종 지불가호취득 탁유향

於悲風 蘇子曰 客亦知夫水與月乎 逝者如斯 而未嘗往也 盈虛者如彼 而卒莫消長也 蓋將自其變者而觀之 則天地
어비풍 소자왈 객역지부수여월호 서자여사 이미상왕야 영허자여피 이졸막소장야 개장자기변자이관지 즉천지

曾不能以一瞬 自其不變者以觀之 則物與我皆無盡也 而又何羨乎 且夫天地之間 物各有主 苟非吾之所有 雖一毫而莫
증불능이일순 자기불변자이관지 즉물여아개무진야 이우하선호 차부천지지간 물각유주 구비오지소유 수일호이막

取 惟江上之淸風 與山間之明月 耳得之而爲聲 目寓之而成色 取之無禁 用之不竭 是造物者之無盡藏也 而吾
취 유강상지청풍 여산간지명월 이득지이위성 목우지이성색 취지무금 용지불갈 시조물자지무진장야 이오

與子之所共樂 客喜而笑 洗盞更酌 肴核旣盡 盃盤狼藉 相與枕藉乎舟中 不知東方之旣白　前赤壁賦 癸巳仲夏 柏山 吳東燮
여자지소공락 객희이소 세잔갱작 효핵기진 배반낭자 상여침자호주중 부지동방지기백　전적벽부 계사중하 백산 오동섭

秋聲賦

추성부 | 歐陽脩 구양수

이 글에는 가을바람 소리로 부터 시작하여 가을에 대한 전통적 관념, 음양오행사상, 관제, 음악 등에 나타난 가을과 인생의 관계에 대하여 연상의 날개가 펼쳐진다. 가을바람이 쓸쓸하고 만물이 凋落하는 것을 슬퍼하며 자연현상의 변화와 인간의 감정을 서술하고 마지막으로 인생이 쉽게 衰落함을 탄식한다. 이러한 작가의 깊은 슬픔은 자연의 추이에 따라 산다는 인생관에 의해서 위로 받고자 하는 데서 나온 곳이다. 이와 같은 자연사상은 도연명의 「귀거래사」에서 볼 수 있으며 이른바 자연철학이라고 할 수 있는 중국 전통의 처세관이다. 특히 이 賦는 情景 묘사가 뛰어나며 가을 밤 흘러가는 시간의 경과가 교묘하게 표현되어 있다. 賦가 物象을 형용하는 敍事, 敍景의 문학이라 한다면 「秋聲賦」야말로 그 특색을 유감없이 발휘한 글이다.

작자 歐陽脩(1007-1072)는 자는 永叔, 호는 醉翁, 북송문인이며 吉州 廬陵(강서성)출신이다. 4세에 아버지를 잃고 어머니 鄭氏의 교육으로 대성하게 되었으며 唐 韓愈의 문장을 배워서 宋代 古文을 부흥시키고 당송팔대가가 되었다. 소동파는 그의 문장을 평하기를 '대도를 논할 때는 韓愈와 비슷하고 일의 기록에는 司馬遷, 시부는 李白과 비슷하다'고 극찬하였다. 〈歐陽文忠公集〉 153권이 있다.

歐陽子方夜讀書 聞有聲自西南來者 悚然而聽之曰 異哉 初淅瀝以蕭颯 忽奔騰而澎湃 如波濤夜驚 風雨

구양자방야독서 문유성자서남래자 송연이청지왈 이재 초석력이소삽 홀분등이팽배 여파도야경 풍우

구양자가 바야흐로 밤에 책을 읽는데 서남쪽에서 들려오는 소리가 있어 놀라며 그 소리를 듣고 말하였다. 「이상하구나」 처음엔 비오는 소리 같더니 소슬한 바람소리 같다가 문득 물결이 기운차게 치솟아 부딪치는 소리 같네. 마치 밤중에 파도가 놀라고

驟至 其觸於物也 鏦鏦錚錚 金鐵皆鳴 又如赴敵之兵 銜枚疾走 不聞號令 但聞人馬之行聲 予謂童子 此何

취지 기촉어물야 총총쟁쟁 금철개명 우여부적지병 함매질주 불문호령 단문인마지행성 여위동자 차하

비바람이 몰아치는 듯하여 그것이 물체에 부딪치면서 쨍그랑 소리가 나는데 쇠붙이가 모두 우는 듯 하구나. 또 적진을 향하는 병사들처럼 재갈을 물고 질주하는 것 같아서 호령 소리도 들리지 않고 다만 사람과 말이 주행하는 소리같이 들린다. 내 동자에게 말하기를

聲也 汝出視之 童子曰 星月皎潔明 河在天 四無人聲 聲在樹間 予曰 噫 嘻悲哉 此秋聲也 胡爲乎來哉 蓋夫

성야 여출시지 동자왈 성월교결명 하재천 사무인성 성재수간 여왈 희 희비재 차추성야 호위호래재 개부

「이게 무슨 소리인가 나가서 보고 오너라」하니 「별과 달이 맑고 밝고 은하수가 하늘에 떠있는데 사방에 사람소리는 없고 나무가지 사이에서 소리가 납니다.」라고 하였다. 내가 말하였다. 「아 슬프도다. 이것이 가을소리로구나. 어찌하여 가을이 왔단 말인가.」

秋之爲狀也 其色慘淡 煙霏雲斂 其容淸明 天高日晶 其氣慄洌 砭人肌骨 其意蕭條 山川寂寥 故其爲聲也

추지위상야 기색참담 연비운렴 기용청명 천고일정 기기율렬 폄인기골 기의소조 산천적요 고기위성야

대개 저 가을의 모습은 그 색갈이 참담하여 안개가 흩어지고 구름이 걷힌 색이고 그 모양은 청명하여 하늘이 높고 해가 빛나며 그 기운은 살을 에듯 차가워서 살과 뼈를 찌르고 그 뜻은 쓸쓸하여 산천이 적적하고 고요하다. 그러므로 그 소리는

5

凄凄切切 呼號憤發 豊草綠縟而爭茂 佳木葱蘢而可悅 草拂之而色變 木遭之而葉脫 其所以摧敗零落者

처처절절 호호분발 풍초녹욕이쟁무 가목총롱이가열 초불지이색변 목조지이엽탈 기소이최패영락자

처절하며 울부짖듯 분발한다. 무성한 풀은 우거져 녹음을 다투고 아름다운 나무는 울창하여 보기 좋더니 풀은 가을이 스치면 색이 변하고 나무는 가을을 만나면 잎이 떨어진다. 이와 같이 꺾여 시들고 영락하는 까닭은

6

乃一氣之餘烈 夫秋刑官也 於時爲陰 又兵象也 於行爲金 是爲天地之義氣 常以肅殺而爲心 天之於物 春

내일기지여렬 부추형관야 어시위음 우병상야 어행위금 시위천지지의기 상이숙살이위심 천지어물 춘

가을의 남은 기운이 너무 군세기 때문이다. 대저 가을은 刑官이라 시절에 있어서는 陰氣이며 또 兵象으로 오행에서 金이되니 이것을 천지의 기운이라 하며 항상 쌀쌀하게 말려 죽이는 것을 본심으로 삼는다. 하늘은 만물에 있어서 봄에는 생장하고

142

生秋實 故其在樂也 商聲主西方之音 夷則爲七月之律 商傷也 物既老 而悲傷 夷戮也 物過盛而當殺 嗟乎
생추실 고기재락아 상성주서방지음 이즉위칠월지율 상상아 물기노 이비상 이륙아 물과성이당살 차호

가을에는 열매 맺게 한다. 그것이 음악에 있어서는 상성이 서방의 음악을 주관하고 이즉은 칠월의 음률이 되는 것이다. 상은 傷의 뜻이니 만물이 이미 노쇠하여 슬퍼하고 상심하는 것이다. 夷는 죽인다는 뜻이니 만물이 盛할 때를 지나면 마땅히 죽는 것이다. 슬프도다.

草木無情 有時飄零 人爲動物 惟物之靈 百憂感其心 萬事勞其形 有動于中 必搖其精 而況思其力之所不
초목무정 유시표령 인위동물 유물지영 백우감기심 만사로기형 유동우중 필요기정 이황사기력지소불

초목은 무정하지만 때가 되면 나부껴 떨어진다. 사람은 동물로서 만물의 靈長이며 온갖 근심이 그 마음을 감동하게 하고 세상만사가 그 몸을 수고롭게 한다. 심중에 움직임이 있으면 반드시 그 정신이 움직이게 되나니 하물며 그 힘이 미치지 못하는 바를 생각하고

及 憂其智之所不能 宜其渥然丹者爲槁木 黟然黑者爲星星 奈何非金石之質 欲與草木而爭榮 念誰爲之

급 우기지지소불능 의기악연단자위고목 이연흑자위성성 내하비금석지질 욕여초목이쟁영 념수위지

그 지혜로 할 수 없는 바를 근심한단 말인가. 고운 모양의 붉은 얼굴이 마른 나무처럼 되고 새까맣게 검은 머리가 성성하게 허영게 되는 것은 마땅한데 어찌하여 금석의 재질도 아닌 것이 초목과 더불어 영화를 다투고자 하는가. 생각건대 누가 상해를 가한들

戕賊 亦何恨乎秋聲 童子莫對 垂頭而睡 但聞四壁 蟲聲唧唧 如助予之歎息

장적 역하한호추성 동자막대 수두이수 단문사벽 충성즉즉 여조여지 탄식

어찌 가을 소리를 두고 한스럽다고 하겠는가. 동자는 대답도 없이 머리를 떨구고 잠이 들었고 사방 벽에서 다만 즉즉거리는 벌레소리만 들리는데 마치 나의 탄식소리를 조장하는 듯하였다.

歐陽脩 秋聲賦 蹻洋齋 蘭窓下 柏山 書之

35×135cm×10

歐陽子方夜讀書 聞有聲自西南來者 悚然而聽之曰 異哉 初淅瀝以蕭颯 忽奔騰而澎湃 如波濤夜驚 風雨
구양자방야독서 문유성자서남래자 송연이청지왈 이재 초석력이소삽 홀분등이팽배 여파도야경 풍우

驟至 其觸於物也 鏦鏦錚錚 金鐵皆鳴 又如赴敵之兵 銜枚疾走 不聞號令 但聞人馬之行聲 予謂童子 此何
취지 기촉어물야 종종쟁쟁 금철개명 우여부적지병 함매질주 불문호령 단문인마지행성 여위동자 차하

聲也 汝出視之 童子曰 星月皎潔明 河在天 四無人聲 聲在樹間 予曰 噫嘻悲哉 此秋聲也 胡爲乎來哉 蓋夫
성야 여출시지 동자왈 성월교결명 하재천 사무인성 성재수간 여왈 희희비재 차추성야 호위호래재 개부

秋之爲狀也 其色慘淡 煙霏雲斂 其容淸明 天高日晶 其氣慄冽 砭人肌骨 其意蕭條 山川寂寥 故其爲聲也
추지위상야 기색참담 연비운렴 기용청명 천고일정 기기율렬 폄인기골 기의소조 산천적요 고기위성야

凄凄切切 呼號憤發 豊草綠縟而爭茂 佳木葱蘢而可悅 草拂之而色變 木遭之而葉脫 其所以摧敗零落者
처처절절 호호분발 풍초녹욕이쟁무 가목총롱이가열 초불지이색변 목조지이엽탈 기소이최패영락자

乃一氣之餘烈 夫秋刑官也 於時爲陰 又兵象也 於行爲金 是爲天地之義氣 常以肅殺而爲心 天之於物 春
내일기지여렬 부추형관야 어시위음 우병상야 어행위금 시위천지지의기 상이숙살이위심 천지어물 춘

生秋實 故其在樂也 商聲主西方之音 夷則爲七月之律 商傷也 物旣老 而悲傷 夷戮也 物過盛而當殺 嗟乎
생추실 고기재락야 상성주서방지음 이즉위칠월지율 상상야 물기노 이비상 이륙야 물과성이당살 차호

草木無情 有時飄零 人爲動物 惟物之靈 百憂感其心 萬事勞其形 有動于中 必搖其精 而況思其力之所不
초목무정 유시표령 인위동물 유물지영 백우감기심 만사로기형 유동우중 필요기정 이황사기력지소불

及 憂其智之所不能 宜其渥然丹者爲槁木 黟然黑者爲星星 奈何非金石之質 欲與草木而爭榮 念誰爲之
급 우기지지소불능 의기악연단자위고목 이연흑자위성성 내하비금석지질 욕여초목이쟁영 념수위지

戕賊 亦何恨乎秋聲 童子莫對 垂頭而睡 但聞四壁 蟲聲喞喞 如助予之歎息　歐陽脩 秋聲賦 踽洋齋 蘭窓下 柏山 書之
장적 역하한호추성 동자막대 수두이수 단문사벽 충성즉즉 여조여지탄식　구양수 추성부 우양재 난창하 백산서지

山藏玉水養魚 35×135cm

道心靜似 山藏玉
書味淸於 水養魚

도를 닦는 고요한 마음은 옥을 품은 산과 같고
글씨 쓰는 맑은 풍미는 고기를 기르는 물과 같네.

進學解

진학해 | 韓愈 한유

韓退之는 이 글에서 학자는 학문과 인격의 수양에만 힘써야 되며 자신의 등용 여부는 염려할 필요가 없다고 시종일관 주장하고 있다. 학생과의 문답형식으로 자신의 비참한 처지를 묵시적으로 표현하였는데 이 글에 감동한 재상은 한퇴지를 比部郎中의 벼슬에 임용하였다. 이 글에서 보듯이 한퇴지의 문장에는 언제나 유가정신이 나타나 있다. 지위에 연연하여 상급자에게 아첨하지 않으며 맹자, 순자에 비교하면서 자신의 불우한 처지를 감수해야함을 알고 있었다. 그러나 한편으로 유가사상가로서 불합리한 처사에 대하여 목수와 의사의 예를 들어서 풍자적으로 비판하면서 강한 정의감을 나타내었다. 한퇴지는 유가로서 양웅을 존경하고 문장에 있어서도 양웅의 형식을 따르고 있다.

작자 韓愈(768-824)는 송대 이후 성리학의 선구자였던 당나라 문학가, 사상가이다. 자는 退之이며 懷州 修武縣(河南省)에서 출생하였으며 감찰어사, 국자감, 형부시랑을 지냈다. 친구 柳宗元과 함께 산문의 문체개혁을 하였으며 詩에 지적인 흥미를 精練된 표현으로 묘사하는 시도를 하여 題材의 확장을 도모하였다. 유가사상을 존중하고 도교, 불교를 배격하였으며 송대 이후 성리학의 선구자가 되었다. 문집에는 〈昌黎先生集〉 40권, 〈外集〉 10권, 〈遺文〉 등이 있다.

1

國子先生 晨入太學 招諸生 立館下 誨之
국자선생 신입태학 초제생 입관하 회지

日 業精于勤 荒于嬉 行成于思 毀于隨 方
왈 업정우근 황우희 행성우사 훼우수 방

今聖賢相逢 治具畢張 拔去兇邪 登崇
금성현상봉 치구필장 발거흉사 등숭

俊良 占小善者 率以錄 名一藝者 無不庸
준량 점소선자 솔이록 명일예자 무불용

국자선생이 이른 아침 태학에 들어가서 학생들을 불러 館 아래에 세워놓고 다음과 같이 훈계하였다. 「학업이란 그면함에서 精해지고 놀기에 힘쓰면 황폐해 진다. 행실은 생각에서 이루어지고 마음 내키는 대로 하면 허물어 진다. 바야흐로 聖君의 덕을 어진 재상이 받들어 펴는 지금 법령을 두루 펼쳐 흉악하고 사악한 무리들이 제거되고 우수한 인재들이 모두 등용되어 귀하게 대우받고 있다. 작은 선행이라도 있는 자는 빠짐없이 기록되고 한 가지 재주라도 이름이 난 자는 쓰이지 않는 자가 없다.

爬羅剔抉 刮垢磨光 蓋有幸而獲選 孰云
파라척결 괄구마광 개유행이획선 숙운

多而不揚 諸生業患不能精 無患有司之
다이불양 제생업환불능정 무환유사지

不明 行患不能成 無患有司之不公 言
불명 행환불능성 무환유사지불공 언

未旣 有笑于列者曰 先生欺余哉 弟子事
미기 유소우열자왈 선생기여재 제자사

이처럼 손톱으로 긁어내고 그물로 새 잡듯이 인재를 구하며 칼로 뼈와 살을 도려내듯 악인을 제거하고 사람의 결점을 닦아내어 재주를 빛나게 한다. 혹 요행으로 등용되는 일도 있겠지만 재주가 많은데도 기용되지 않는다고 누가 말할 수 있는가. 제군들은 자신들의 학업이 정진되지 않는 것을 걱정해야지 관리들의 인물기용을 걱정하지 말 것이며 품행이 단정히 이루어지지 못함을 걱정해야지 관리들의 인물기용이 공정하지 못할까바 걱정해서는 안 된다. 선생의 말이 채 끝나지 않았는데 줄 가운데 한 학생이 웃으며 말했다. 「선생님께서는 저희들을 속이시는군요.

3

先生 于玆有年矣 先生口不絕吟 於六藝
선생 우자유년의 선생구불절음 어육예

之文 手不停披 於百家之編 記事者 必提
지문 수불정피 어백가지편 기사자 필제

其要 纂言者 必鉤其玄 貪多務得 細大
기요 찬언자 필구기현 탐다무득 세대

不捐 焚膏油以繼晷 恒兀兀以窮年 先生
불연 분고유이계귀 항올올이궁년 선생

저희 제자들이 선생님을 섬긴지 여러 해가 되었습니다. 선생님께서는 입으로는 끊임없이 육예의 문장을 외우고 손으로는 쉴 새 없이 백가의 책을 펼치셨습니다. 사실의 기록에는 반드시 그 요점을 파악하였고 언설의 편찬에는 반드시 그 현묘한 이치를 밝히셨습니다. 항상 많이 읽기를 탐하고 널리 배우기를 힘쓰며 작은 것은 큰 것 할 것 없이 버리는 것이 없었습니다. 해가 지면 기름 등불을 밝히고 밤낮 없이 독서를 계속하였으며 항상 쉬지 않고 평생을 보냈으니

4

之業 可謂勤矣 觝排異端 攘斥佛老 補苴
지업 가위근의 저배이단 양척불노 보저

罅漏 張皇幽眇 尋墜緒之茫茫 獨旁搜而
하루 장황유묘 심추서지망망 독방수이

遠紹 障百川而東之 迴狂瀾於旣倒 先生
원소 장백천이동지 회광란어기도 선생

之於儒 可謂勞矣 沈浸醲郁 含英咀華
지어유 가위노의 침침농욱 함영저화

선생님의 학업은 참으로 근면하였다고 말할 수 있습니다. 세상을 어지럽히는 백가의 이단사설을 배격하고 불교와 노자의 사상을 배척하는 한편 유학의 결함을 찾아 이를 보완하였으며 깊고 오묘한 성인의 이치를 밝히셨습니다. 쇠퇴한 유도의 명맥을 찾고자 홀로 널리 뒤져 멀리 이었으며 백 갈래 물줄기를 막아 모두 동으로 흐르게 하듯 솥한 유도의 잡설을 막아 유도가 정통 물줄기가 되도록 하였습니다. 이미 잡설에 밀려 피폐해진 유도를 다시 회복시키셨으니 선생님께서는 유교를 위하여 참으로 많은 노고를 하였다고 말할 수 있습니다. 술 향기가 높고 그윽한 것처럼 문장의 묘미에 젖어 꽃을 머금고 씹듯 문장을 음미하여

153

作爲文章 其書滿家 上規姚姒 渾渾無涯
작위문장 기서만가 상규요사 혼혼무애

周誥殷盤 佶屈聱牙 春秋謹嚴 左氏浮
주고은반 길굴오아 춘추근엄 좌씨부

誇易奇而法 詩正而葩 下逮莊騷 太史所
과역기이법 시정이파 하체장소 태사소

錄 子雲相如 同工異曲 先生之於文 可謂
록 자운상여 동공이곡 선생지어문 가위

문장을 지으니 그 저서가 집에 가득하였습니다. 위로는 순임금과 우임금의 한없이 넓고
큰 문장과 주대의 誥와 盤庚을 읽고 이해하기 어려운 문장, 춘추의 근엄한 문장, 좌전의
현란하고 과장된 문장, 역경의 기이하고 심오한 문장, 그리고 시경의 바르고 아름다운
문장을 본받았습니다. 아래로는 장자와 이소, 사마천의 사기, 양웅과 사마상여와 같이
취의는 달라도 문장의 빼어남은 한결같았습니다. 그러므로 선생님께서는

154

閫其中 而肆其外矣 少始知學 勇於敢爲
광기중 이사기외의 소시지학 용어감위

長通於方 左右具宜 先生之於爲人 可謂
장통어방 좌우구의 선생지어위인 가위

成矣 然而公不見信於人 私不見助於友
성의 연이공불견신어인 사불견조어우

跋前憲後 動輒得咎 暫爲御史 遂竄南
발전체후 동첩득구 잠위어사 수찬남

문장의 내용을 넓히고 자유롭게 표현하였다고 말할 수 있습니다. 선생님께서는 어려
서부터 학문을 시작하여 배운 바를 과감하게 행동으로 옮겼으며 성장하여서는 바른
도리에 통달하여 세상 어디에나 도리에 어긋남이 없으니 선생님의 인품은 성숙하였다
고 말할 수 있습니다. 그러나 공적으로는 사람들에게 신임을 받지 못하고 사적으로는
벗들의 도움을 받지 못하고 있습니다. 앞으로 가도 넘어지고 뒤로 가도 넘어지듯 움직
였다 하면 얻는 것은 허물 뿐입니다. 잠시 어사가 되었다가 곧 남쪽 오랑캐 땅으로
유배되었으며

7

夷
三年博士 冗不見治 命與仇謀 取敗幾
이 삼년박사 용불현치 명여구모 취패기

時 冬暖而見號寒 年登而妻啼飢 頭童
시 동난이견호한 연등이처제기 두동

齒豁 竟死何裨 不知慮此 而反敎人爲先
치활 경사하비 부지려차 이반교인위선

生曰 吁子來前 夫大木爲宗 細木爲桷 榱
생왈 우자래전 부대목위종 세목위각 박

삼년 동안 박사로 있었으니 선생님의 뜻을 펼 수 없었습니다. 선생님의 운명은 원수와 모의하니 운명이 나빠 실패한 적이 몇 번이십니까? 겨울이 아무리 따뜻하여도 선생님의 자녀는 춥다고 울부짖고 풍년이 들어도 아내는 배고파 울었으며 머리도 벗겨지고 남은 이(齒) 몇 개 안되니 이대로 죽는다면 세상에 무슨 보탬이 되겠습니까? 그런데도 선생님께서는 이런 일을 조금도 걱정하지 않으시고 도리어 남들 가르치는 것을 일삼았습니다.」

문생의 말을 다 듣고 선생이 말한다. 「아 자네 앞으로 나오게. 무릇 큰 나무는 대들보가 되고 작은 나무는 서까래가 되며

156

櫨侏儒 椳闑扂楔 各得其宜 以成室屋者
로주유 외얼점설 각득기의 이성실옥자

匠氏之功也 玉札丹砂 赤箭靑芝 牛溲
장씨지공야 옥찰단사 적전청지 우수

馬勃 敗鼓之皮 俱收幷蓄 待用無遺者 醫
마발 패고지피 구수병축 대용무유자 의

師之良也 登明選公 雜進巧拙 紆餘爲姸
사지량야 등명선공 잡진교졸 우여위연

박로, 주유와 문지도리, 문지방, 빗장, 문설주 등 각각 그에 알맞는 재목을 사용하여 집을 짓는 것은 목공의 전공이라 할 수 있네. 또 옥찰, 단사, 적전, 청지 등 귀한 약재와 소 오줌, 말똥, 못 쓰는 북 가죽 등 하찮은 것을 모두 거두어 모아놓고 쓰일 때를 기다려 버리지 않는 것은 의사의 양식이네. 이와 마찬가지로 인재등용에 눈이 밝고 공평하게 하며, 영민한 자와 우둔한 자를 섞어서 관직에 진출시키며, 재능이 풍부한 자를 훌륭하다 여기고

9

卓犖爲傑 較短量長 惟器是適者 宰相之
탁 락 위 걸　교 단 양 장　유 기 시 적 자　재 상 지

方也 昔者 孟軻好辯 孔道以明 轍環天下
방 야　석 자　맹 가 호 변　공 도 이 명　철 환 천 하

卒老于行 荀卿守正 大論是弘 逃讒于
졸 노 우 행　순 경 수 정　대 론 시 홍　도 참 우

楚 廢死蘭陵 是二儒者 吐詞爲經 擧足爲
초　폐 사 난 릉　시 이 유 자　토 사 위 경　거 족 위

탁월한 자를 준걸로 여기며, 장단점을 비교하고 헤아려 오직 능력이 적합한 자를 임용하는 것은 재상이 할 도리이네. 옛날 맹자는 변론을 좋아하여 공자의 도를 밝혔으나 수레를 타고 천하를 돌아다니다 결국 뜻을 이루지 못하고 마침내 길에서 죽었으며, 순자는 바른 도리를 지켜 위대한 儒學을 세상에 널리 펼쳤지만 참소를 피해 초나라로 도망가는 신세가 되었다가 난릉에서 죽었다네. 이 두 유학자는 말을 하면 경륜이 되고 거동하면 법도가 되었으며

158

法 絕類離倫 優入聖域 其遇於世何如也
법 절류이륜 우입성역 기우어세하여야

今先生學雖勤 而不繇其統 言雖多而不
금 선생학수근 이불요기통 언수다이불

要其中 文雖奇而不濟於用 行雖修而
요기중 문수기이부제어용 행수수이

不顯於衆 猶且月費俸錢 歲靡廩粟 子不
불현어중 유차월비봉전 세미름속 자부

보통 사람보다 뛰어나 마땅히 성인의 영역에 들었지만 그들에 대한 세상의 대우는 어떠하였는가? 이제 선생인 나는 학문을 부지런히 하지만 유학의 도통을 계승하지 못하였고, 많은 언설을 폈다고 하지만 중심에 들지 못했으며, 문장이 기묘하다고 하지만 세상에 쓸 만하지 못하고, 행실을 닦았다고 하지만 중인들과 다르지 않다네. 그럼에도 나는 다달이 봉급만 허비하고, 매년 창고의 관급 곡식을 소비하며,

159

知耕 婦不知織 乘馬從徒 安坐而食 踵常
지경 부부지직 승마종도 안좌이식 종상

途之役役 窺陳編以盜竊 然而聖主不加
도지역역 규진편이도절 연이성주불가

誅 宰臣不見斥 茲非幸歟 動而得謗 名
주 재신불견척 자비행여 동이득방 명

亦隨之 投閑置散 乃分之宜 若夫商財賄
역수지 투한치산 내분지의 약부상재회

자식들은 농사지을 줄 모르고, 부인은 베를 짤 줄 모르며 박사라고 말을 타고 종자를 거느리며 편안히 앉아 밥을 먹고 지내어 왔네. 평범한 박사의 職도 힘겨워하고 옛 책을 보고 표절하지만 천자께서는 벌주지 않으시고 재상도 나를 버리지 않으니 이는 다행이 아니가. 공연히 움직여 비방을 받고 그로 인해 불명예도 따라오니 한산한 관직에 던져두는 것이 나의 분수에 맞는 일이라네. 만약 재물의 유무를 헤아리고

之有無 計班資之崇庫 忘己量之所稱 指
지유무 계반자지숭비 망기량지소칭 지

前人之瑕疵 是所謂 詰匠氏之不以杙爲
전인지하자 시소위 힐장씨지불이익위

楹而訾醫師以昌陽引年 欲進其豨苓也
영이자의사이창양인년 욕진기희령아

지위와 봉록의 고하를 따지면서, 자신의 역량이 적합한지 생각하지 않고 자기를 등용한 상관의 잘못만 지적하고 있다면 이것은 이른바 말뚝을 기둥으로 쓰지 않는다고 목공을 힐난하고, 창양으로 인명을 연장하려는 의사를 비방하며 독초인 회령을 써야 한다고 주장하는 것과 같은 일이라네.」

韓愈 進學解 癸巳秋 柏山 書於二樂齋 蘭窓下

40×140cm×12

先生 于兹有年矣 先生口不絕吟 於六藝
선생 우자유년의 선생구불절음 어육예
之文 手不停披 於百家之編 記事者 必提
지문 수불정피 어백가지편 기사자 필제
其要 纂言者 必鉤其玄 貪多務得 細大
기요 찬언자 필구기현 탐다무득 세대
不捐 焚膏油以繼晷 恒兀兀以窮年 先生
불연 분고유이계귀 항올올이궁년 선생

爬羅剔抉 刮垢磨光 蓋有幸而獲選 孰云
파라척결 괄구마광 개유행이획선 숙운
多而不揚 諸生業患不能精 無患有司之
다이불양 제생업환불능정 무환유사지
不明 行患不能成 無患有司之不公 言
불명 행환불능성 무환유사지불공 언
未旣 有笑于列者曰 先生欺余哉 弟子事
미기 유소우열자왈 선생기여재 제자사

國子先生 晨入太學 招諸生 立館下 誨之
국자선생 신입태학 초제생 입관하 회지
曰 業精于勤 荒于嬉 行成于思 毀于隨 方
왈 업정우근 황우희 행성우사 훼우수 방
今聖賢相逢 治具畢張 拔去兇邪 登崇
금성현상봉 치구필장 발거흉사 등숭
俊良 占小善者 率以錄 名一藝者 無不庸
준량 점소선자 솔이록 명일예자 무불용

162

之業 可謂勤矣 觝排異端 攘斥佛老 補苴
지업 가위근의 저배이단 양척불노 보저

罅漏 張皇幽眇 尋墜緒之茫茫 獨旁搜而
하루 장황유묘 심추서지망망 독방수이

遠紹 障百川而東之 迴狂瀾於旣倒 先生
원소 장백천이동지 회광란어기도 선생

之於儒 可謂勞矣 沈浸醲郁 含英咀華
지어유 가위노의 침침농욱 함영저화

作爲文章 其書滿家 上規姚姒 渾渾無涯
작위문장 기서만가 상규요사 혼혼무애

周誥殷盤 佶屈聱牙 春秋謹嚴 左氏浮
주고은반 길굴오아 춘추근엄 좌씨부

誇易奇而法 詩正而葩 下逮莊騷 太史所
과역기이법 시정이파 하체장소 태사소

錄 子雲相如 同工異曲 先生之於文 可謂
록 자운상여 동공이곡 선생지어문 가위

闔其中 而肆其外矣 少始知學 勇於敢爲
굉기중 이사기외의 소시지학 용어감위

長通於方 左右具宜 先生之於爲人 可謂
장통어방 좌우구의 선생지어위인 가위

成矣 然而公不見信於人 私不見助於友
성의 연이공불견신어인 사불견조어우

跋前躓後 動輒得咎 暫爲御史 遂竄南
발전체후 동첩득구 잠위어사 수찬남

163

卓犖爲傑 較短量長 惟器是適者 宰相之
탁락위걸 교단양장 유기시적자 재상지
方也 昔者 孟軻好辯 孔道以明 轍環天下
방야 석자 맹가호변 공도이명 철환천하
卒老于行 荀卿守正 大論是弘 逃讒于
졸노우행 순경수정 대론시홍 도참우
楚 廢死蘭陵 是二儒者 吐詞爲經 擧足爲
초 폐사난릉 시이유자 토사위경 거족위

櫨侏儒 椳闑扂楔 各得其宜 以成室屋者
로주유 외얼점설 각득기의 이성실옥자
匠氏之功也 玉札丹砂 赤箭靑芝 牛溲
장씨지공야 옥찰단사 적전청지 우수
馬勃 敗鼓之皮 俱收并蓄 待用無遺者 醫
마발 패고지피 구수병축 대용무유자 의
師之良也 登明選公 雜進巧拙 紆餘爲姸
사지량야 등명선공 잡진교졸 우여위연

夷 三年博士 冗不見治 命與仇謀 取敗幾
이 삼년박사 용불현치 명여구모 취패기
時 冬暖而兒號寒 年登而妻啼飢 頭童
시 동난이아호한 연등이처제기 두동
齒豁 竟死何裨 不知慮此 而反敎人爲 先
치활 경사하비 부지려차 이반교인위 선
生曰 吁子來前 夫大木爲宋 細木爲桷 欂
생왈 우자래전 부대목위망 세목위각 박

法 絕類離倫 優入聖域 其遇於世何如也
법 절류이륜 우입성역 기우어세하여야
今先生學雖勤 而不繇其統 言雖多而不
금선생학수근 이불요기통 언수다이불
要其中 文雖奇而不濟於用 行雖修而
요기중 문수기이부제어용 행수수이
不顯於衆 猶且月費俸錢 歲靡廩粟 子不
불현어중 유차월비봉전 세미름속 자부

知耕 婦不知織 乘馬從徒 安坐而食 踵常
지경 부부지직 승마종도 안좌이식 종상
途之役役 窺陳編以盜竊 然而聖主不加
도지역역 규진편이도절 연이성주불가
誅 宰臣不見斥 玆非幸歟 動而得謗 名
주 재신불견척 자비행여 동이득방 명
亦隨之 投閒置散 乃分之宜 若夫商財賄
역수지 투한치산 내분지의 약부상재회

之有無 計班資之崇庳 忘己量之所稱 指
지유무 계반자지숭비 망기량지소칭 지
前人之瑕疵 是所謂 詰匠氏之不以杙爲
전인지하자 시소위 힐장씨지불이익위
楹而訾醫師以昌陽引年 欲進其狶苓也
영이자의사이창양인년 욕진기희령야

韓愈 進學解 癸巳秋 柏山 書於二樂齋 蘭窓下
한유 진학해 계사추 백산 서어이락재 난창하

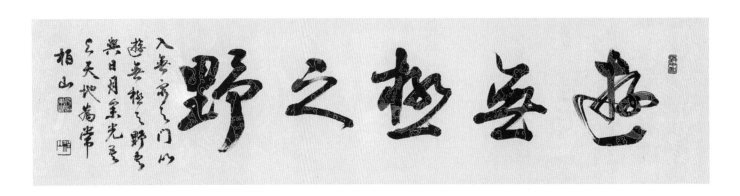

遊無極之野 · 35×135cm

入無窮之門 以遊無極之野
吾與日月參光 吾與天地爲常

무궁의 문으로 들어가 끝없는 자유의 경지에 노닐려 한다.
해와 달과 나란히 빛나며 천지와 더불어 상존하리라.
〈莊子 在宥篇〉

草書屛風의 書作

초서병풍의 서작 | 柏山 吳東燮

　병풍은 동양 서화문화에서 중요한 작품형식의 하나이다. 병풍을 이용하여 바람을 막으며 공간
을 가리거나 칸막이를 하는 등 실용적으로 사용하였으며 때로는 병풍의 주제에 따라 벽면을 장
식하는 수단으로 사용되기도 한다. 병풍이 사용된 역사는 상당히 오래되었다. 중국 周나라 시대
부터 병풍의 형태가 사용되었다고 전해진다. 周의 천자가 자루 없는 도끼 여러 개를 도안식으로
8척 높이의 판에 그려서 뒷벽을 장식하여 천자의 권위를 상징하였다. 전한 시대의 병풍은 바람
을 屛障하는 것이라고 釋名에 기록되어 있다. 후한시대에서 삼국시대에 접이식 병풍이 사용되었
고 육조시대에 織成병풍, 書畵병풍, 옻칠이나 나전을 사용한 장식용 漆畵병풍이 유행되었다고
한다. 우리나라는 신라시대부터 사용된 기록이 삼국사기에 나타나 있으며 고려시대에는 사대부
가의 일상생활에 자주 사용되었다. 조선시대의 병풍은 그림이나 글씨를 주제로 한 작품들이 지
금까지 많이 남아 있다. 이러한 병풍에 대한 이해와 용도, 서작에 대하여 살펴보기로 한다.

병풍의 理解

　병풍은 사용되는 주제에 따라 병풍형식을 몇 가지로 구분하여 볼 수 있다.
　書藝屛風 ; 명언, 명문, 시구 등을 명필가의 글씨로 제작한 병풍이며 일반적으로 가장 널리 사
용되는 병풍형식이다. 원래 글씨병풍은 당나라 때부터 시작되었다. 집안을 다스리는 데도 법도
가 있어야 하며 권세가 있으면 교만하고 사치해지기 쉬운데 이것을 경계하기 위하여 唐의 정치
가인 방헌령이 예부터 내려오는 家訓이나 戒書를 써서 이것을 병풍으로 제작하여 집안에 한 틀

씩 비치해두고 항상 좌우명으로 삼게 한 것이 글씨병풍의 시작이 되었다.

日月屛風 ; 궁중에서 어좌인 용상 배후에 펼쳐 놓는 병풍으로서 여기에는 해와 달과 함께 十長生紋을 唐彩로 그려 놓았다. 日月屛은 임금은 해와 달과 같이 동격임을 상징함으로서 왕의 권위를 높여 주고자 하였다.

長壽屛風 ; 장수를 상징하는 열 가지 동식물(사슴, 학, 산, 거북 물, 구름, 소나무, 대나무, 불로초, 해)을 주제로 그려서 만든 병풍으로 궁중에서는 선왕의 어진을 모시고 가례를 치르는 선원전에서 사용하였고 민간에서는 부모의 장수를 기원하는 의미에서 부모의 방에 거치하였다.

花鳥屛風 ; 조류나 어류, 꽃 등 다양한 주제를 대상으로 하여 병풍 그림을 구성한다. 각각의 그림 소재가 상징하는 의미에 따라 그에 상응하는 장소에 비치한다. 새와 짐승들은 반드시 쌍으로 표현하여 부부상을 상징하는데 이것은 주로 부부침실에 비치하며 부귀를 상징하는 모란은 경사 잔치에 사용한다. 연꽃은 불교의 성화로서 길상의 의미를 가지고 있어 불교 관련 장소에 둔다. 매화는 고결한 인품, 대나무는 지조, 국화는 은일과 장수를 의미하여 선비 방에 둔다. 이러한 그림들은 詩文의 佳句나 의미있는 내용을 화제로 하여 좋은 글씨로 낙관을 하면 더욱 아름답게 보이게 된다.

이외에도 국왕의 옥쇄나 개인의 私印을 모아서 구성한 圖章屛, 신선이나 사슴을 그리는 神仙圖屛, 비단에 자수를 놓아서 만든 刺繡屛 등 다양한 소재로 구성한 병풍이 있으며 이 때 좋은 글씨로 화제를 쓰면 작품의 품격이 더욱 높아지게 된다.

병풍의 用途

병풍은 주로 가리개나 칸막이, 바람막이 용도로 사용되지만 장식을 겸하기도 하며 서화작품의 전시용으로 사용되기도 한다. 안방에는 보료 뒤에 그림이나 繡, 글씨로 제작한 枕屛을 펴두어 안방주인의 품위를 높여주고 아늑한 분위기를 만들어 정서적으로 안정감을 가지게 한다. 선비의 방에는 글씨병풍이나 사군자, 산수화 병풍을 펼쳐두어 선비의 기개와 인품을 높여 준다. 옛날부터 혼례나 제례와 같은 전통행사에는 병풍이 반드시 사용된다. 전통 혼례식은 주로 옥외 마당에서 시행되는데 이 때 병풍을 펼쳐서 옥외의 산만한 분위기를 가려준다. 제사 때 병풍을 사용하는 것은 방안의 집기들이나 가구들이 제사의 엄숙한 분위기를 해칠 수 있기 때문에 이를 가려주어서 분위기를 안정시키고 祭床의 품위를 높이기 위함이다. 혼례 행사에는 글씨, 그림 중에 어떤 주제도 무방하지만 제례 행사에 사용되는 祭屛은 주로 글씨병풍을 사용한다. 명문 명시를 사용하여 고인의 인품을 음미하게 하기 위함이다. 그러나 글씨병풍만 사용하라는 전통규제는 없지만 그림병풍을 사용할 때에는 주의하여야 한다. 화려한 색상이나 현란한 그림이 조상을 기리는 祭床의 엄숙한 분위기를 방해할 수도 있기 때문이다.

병풍은 제작 높이에 따라 短屏, 中屏, 大屏이 있다. 단병은 키가 낮은 100-150cm 높이의 병풍이며, 일반적으로 가장 많이 사용되는 중병은 150-180cm 높이이며, 대병은 의례행사나 공연행사에 사용되는 용도이며 180-200cm 높이의 대형 병풍이다. 또 幅 수에 따라 2, 4, 6, 8, 10, 12 幅등 짝수 폭으로 제작하며 필요에 따라 같은 병풍을 2개 또는 여러 틀을 만들어 넓은 공간에 사용하기도 한다.

병풍의 한 종류로 障子가 있다. 장자는 마루에서 방으로 드나드는 지게문 안쪽의 덧문인 장지문이나 실내의 방과 방 사이를 막아주는 칸막이문, 다락방으로 통하는 다락문 등에 붙이는 서화작품의 형식이다. 제작기법이나 작품형식이 일반 병풍과 별로 다르지 않다. 일본과 같이 기후가 비교적 온난한 지방에서는 주거 가옥의 특성에 따라 장자를 많이 사용하고 있다. 우리나라도 일제시대 부터 일본의 영향을 받아 병풍보다 장자를 많이 사용하였고 그 전통이 지금까지 전해지고 있지만 아파트와 같은 주거환경의 급속한 변화로 장자의 전통이 찾아보기 드물게 되었다. 주로 두 폭의 대련으로 장지문에 사용되고 칸막이문이나 다락문의 경우에는 네 폭의 병풍으로 문을 제작하였다.

또 하나 병풍 서작의 제작에서 고려하여야 할 사항은 각 폭의 바탕을 연결시켜 한 폭으로 이어져 보이게 하는 連幅 형식이 있으며 또 폭 마다 서로 떨어지게 따로 구성하는 絕幅 형식이 있다. 연폭의 경우 첫째 폭과 마지막 폭의 바탕을 중간 폭 보다 좁게 하여 전체 병풍의 좌우에 여백을 넓게 잡아주는 것이다.

병풍의 書作

오늘날의 병풍은 바람막이 기능의 실용성을 떠나서 주로 벽면을 장식하거나 예술작품의 감상용으로 사용되며 병풍주제 역시 글씨, 그림, 자수, 탁본, 염색 등 다양한 주제로 확대되고 있으나 서예작품이 수송을 이루고 있다. 그냥 펼쳐놓고 장식하는 이외에 넓은 벽면에 걸어두기도 하며 귀중한 작품을 소장하는 한 방법으로 병풍을 제작하여 접어두었다가 필요할 때 펼쳐서 감상하기도 한다.

書藝人에게 병풍 서작은 병풍제작에 그치지 않고 서예 수련의 중요한 한 방법으로 활용된다. 병풍 글씨를 쓴다고 해서 반드시 표구를 하여 완성된 작품으로 감상하고자 하는 것이 아니라 병풍형식을 빌어 서작 연마를 하는 것이다. 이러한 試作들을 보관하여 두면 훗날 자신의 수학과정을 살펴 볼 수 있을 뿐만 아니라 필요시에 전시 작품으로 사용할 수 있는 것이다. 수학과정에서 서가들의 수련자세는 "연습은 작품 하듯이, 작품은 연습하듯이" 하는 것이다. 연습할 때 집중하지 않고 너무 한가하게 하면 精한 글씨를 쓸 수 있는 태도가 형성되지 못하며 작품 할 때 지나치게 조심하거나 긴장되면 팔과 몸의 움직임이 원활하지 못하기 때문에 연습하듯이 작품을 한다는

것이다. 그래서 서가에 따라서는 음주를 하면서 자유분방하게 서작을 하는 경우를 볼 수 있는데 이는 권할 만한 방법이라고 볼 수 없다. 장시간의 인내와 집중이 필요한 작품태도는 많은 字數를 가진 병풍서작을 통하여 연마될 수 있기 때문에 屛風書는 서가들의 중요한 수련방법이 되는 것이다. 병풍서작의 과정에 대하여 살펴보기로 하겠다.

屛風規模

병풍의 용도와 목적에 부합하는 幅 수와 크기(너비와 높이)를 결정하여야 한다. 병풍을 사용하는 용도와 장소, 보관 등을 고려하여 폭 수와 크기가 결정되면 그 다음엔 選文을 하여야 한다.

屛風書材

역대 동양의 명문, 명시들이 많이 있지만 용도에 부합하지 않는 選文은 작가의 품격을 손상할 수 있기 때문에 신중하여야 한다. 가령 관리나 정치인이 사용하는 공간이라면 범중엄의 '악양루기'를 書材로 쓴다든가 국악공연 무대에 백거이의 '비파행'을 서재로 쓴다면 적절한 선문이었다고 볼 수 있다.

屛風書體

選文이 되면 서체를 고려할 단계이다. 모든 서체를 구사할 수 있는 작가라면 선택의 폭이 넓겠지만 그렇지 않은 작가는 자신의 능력을 냉정히 살펴서 서체를 결정한다. 작가의 의욕만을 앞세워 아직 속기를 벗어나지 못한 서체로 쓰는 경우를 가끔 볼 수 있는데 이는 참으로 조심할 일이다. '비파행'의 경우 음률이 흐르는 행초서가 적합할 것이며 일반인이 드나드는 집무실이라면 해서, 예서체가 적합할 것이다. 어째든 자신의 서예 技藝가 가장 잘 표현될 수 있는 서체를 선택하도록 한다.

屛風排字

병풍의 규모와 書材, 서체가 결정되면 각 폭에 글자를 排字하여야 한다. 書材로 선택한 문장의 전체 글자 수를 세어서 이것을 병풍 폭 수로 나누면 대체로 한 폭에 들어갈 글자 수가 산출된다. 이 때 주의할 것은 낙관할 자리를 고려하여야 하는데 낙관자리 만큼의 글자 수를 더 보태어서 전체 글자 수로 산출하는 것이다. 이 글자 수를 가지고 다시 한 폭에 몇 行으로 서작할 것인가를 정하게 된다. 전, 예, 해서체로 배자할 경우에는 행마다 글자수가 일정해야 되지만 행, 초서체의 경우에는 行마다 한 두 字의 차이는 문제가 되지 않는다. 排字를 원활히 할 수 있는 방법은 컴퓨터에서 한글워드 작업을 통하여 미리 배자하는 것인데 이렇게 하면 오탈자를 방지하고 정확하게 배자할 수 있다. 초서의 경우 긴 글자, 변화를 주고자 하는 章法을 구사하고자 할 때 글자 수를

배자하는데 아주 효과적이다.

屛風試筆

이렇게 배자된 것을 바탕으로 시필하여 본다. 시필한 것을 바닥에 차례로 정리한 다음 초서병풍으로서의 장법을 세심히 검토하며 배자를 재구상하도록 한다. 글자의 長短, 大小, 肥瘦, 曲直 등을 고려하여 각 행의 글자 수를 가감하거나 다음 行으로 이동하기도 하면서 배자를 수정하여 병풍 전체의 章法을 구성하여야 한다.

落款, 鈐印

작품의 완성은 마지막 폭을 완성하는 것으로 끝내지 말고 반드시 첫째 폭을 다시 써서 먼저 쓴 것과 교체한 다음에 낙관에 들어가야 한다. 이것은 필자의 오랜 병풍서작의 경험에서 얻은 비결인데 아무래도 첫 폭은 아직 충분히 몸이 풀리지 않은 상태이기 때문에 마지막에 첫 폭을 다시 쓰는 것이다.

완성된 작품은 爲書, 爲祝, 引用處 등을 밝히고 명제와 작가의 아호, 성명, 당호 등을 명기한다. 이러한 낙관은 작품제작의 책임과 함께 최선을 다한 작품임을 증명하는 의미가 내포되어 있다. 그러므로 최선을 다하지 않은 작품에 낙관한다면 그것은 아무런 의미가 없는 것이다.

초서 병풍서작은 대작으로 제작되기 때문에 어떠한 서예작품 형식보다 작가의 필력과 구성력이 분명하게 드러나게 된다. 다른 서체의 경우에는 각 폭 마다 거의 동일한 장법이 적용되지만 초서에서는 전체의 장법이 단순하게 되면 초서체의 서예미를 나타낼 수 없으므로 점획의 크기, 운필의 속도, 공간의 운용에 변화를 주지 않으면 안된다. 이렇게 하여 완성된 병풍 한 틀에는 작가가 가진 점획법, 결구법, 운필법, 용묵법, 장법이 모두 녹아 있어서 작가의 필력과 작품, 품격을 한 눈에 볼 수 있게 되는 것이다.

초서 작품을 제작하거나 감상할 때 초서의 해독에만 얽매이지 않기를 바란다. 마치 외국 음악을 들을 때 가사내용은 몰라도 음률이나 음성으로도 그 음악의 흥취를 느낄 수 있는 것처럼 초서의 필획에서도 읽지 못하지만 감흥을 느낄수 있는 것이다. 그래서 서예작품이라는 것은 읽는 데 그치지 않고 보는 것(감상)이라고 인식할 필요가 있으며 문자성뿐만 아니라 예술성까지도 읽고 이해하려는 노력이 필요하다.

2014 甲午孟夏 二樂齋 蘭窓下

저 자 와 의
협 의 하 에
인 지 생 략

병풍으로 쓴 고문진보 초서 **1**

草書古文眞寶

인쇄일 ｜ 2014년 6월 10일 초판 1쇄
발행일 ｜ 2014년 6월 20일

지은이 ｜ 오동섭
　주소 ｜ 대구시 중구 봉산문화2길 35 백산서법연구원
　전화 ｜ 070-4411-5942 / 010-3515-5942

펴낸곳 ｜ (주)도서출판 **서예문인화**
대　표 ｜ 박정열
　주소 ｜ 서울시 종로구 내자동 사직로10길 17(내자동 인왕빌딩)
　전화 ｜ 02-738-9880(대표전화)
　　　　02-732-7091~3(구입문의)
　homepage ｜ www.makebook.net

ISBN　978-89-8145-946-8 04640
　　　　978-89-8145-945-1 04640(세트)

값 ｜ 20,000원